MagicaVoxelとVoxEditを駆使して
初心者から上級者まで

ボクセルアート
熟達 コレクション
VOXELART MASTERY COLLECTIONS

日貿出版社編

ダウンロードデータについて

対応バージョンについて

はじめに

　「ボクセルアート」は立方体を組み合わせて表現する3DCGやそうしたグラフィックのアートフォームのことです。2次元のドットの組み合わせで表現する「ピクセルアート」に対して「体積（Volume）」を持つことから「ピクセル（Pixel）」と組み合わせた言葉で「ボクセル（Voxel）」と呼ばれるようになりました。3DCGでありながら、独特の手作り感のあるかわいらしさやシンプルな形状はこれまで3DCGやイラストが難しそうだと感じていた人も挑戦したくなる敷居の低さが魅力です。しかしながら奥が深く、本書を見ればわかるように、クオリティを追求しようと思えば目を見張る作品も作ることができます。

　本書は2020年に弊社で発売された『ボクセルアート上達コレクション』の続編になります。もちろん、初心者向けの解説からスタートしていますので前回の本を持っていない人もスタートすることができます。ボクセルアートの周辺の動きはさらに活発化し、ますます発展しています。「MagicaVoxel」だけでなくボクセルアートを制作できるソフトは他にもあることから今回は「VoxEdit」での解説も含めました。「MagicaVoxel」と「VoxEdit」は別のソフトでありながら連携することもできるので、お互いの特長を組み合わせたような作品も作ることができます。さらに個性的な作品を作ってみたい人は「Blender」などのソフトを使ってみると、より高度な表現ができます。

　出来上がった作品はSNSなどにアップロードしてみると、それを見た人からの反応があり楽しいです。さらに近年ではNFTなどの流れもあり、オリジナルのボクセルモデルをマーケットプレイスに出品することも「VoxEdit」では可能です。自分のセンスに自信がある人はチャレンジしてみてもいいでしょう。メタバース空間に代表されるように、様々な活用の場が広がるボクセルアートはこれからも進化していきます。

　最後になりましたが本書の制作にあたり、ご協力いただきました皆様にお礼を申し上げます。

CONTENTS

INTERFACE

PART 1

MagicaVoxelのインタフェースを確認してみよう

PART 2

VoxEditのインタフェースを確認してみよう

CHAPTER 1　ボクセルアート｜初級編

PART 1　　解説｜ウラベロシナンテ

MagicaVoxelの基本的な操作を
簡単なモデルを作りながら
マスターする

PART 2　　解説｜シャック

VoXEditで宝箱のモデリングと
開閉するアニメーションを
作ってみよう

作品集 ｜ ウラベロシナンテ

URL https://urabeke.info/
X @urabe_rocinante
Instagram @rocinante0o

初級編

PART 1

→ P022

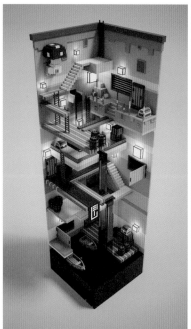

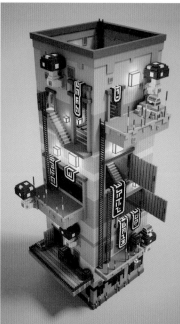

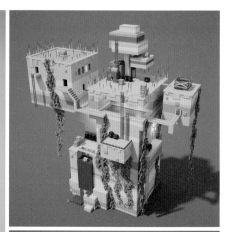

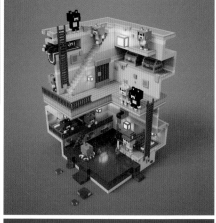

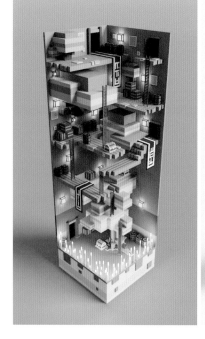

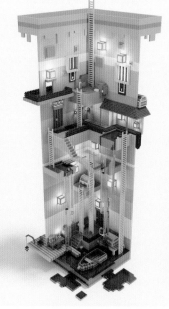

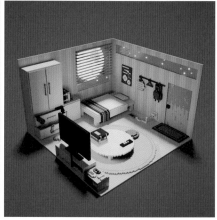

PROFILE

2016年からボクセルアートを始めました。夢の世界や箱庭といったものがテーマで、楽しめるボクセルを目指しています。皆さんがボクセルアートにふれるお手伝いができればと思います。

作品集 │ シャック

URL　　https://linktr.ee/MrShack
X　　　@Mr_ShacksLife

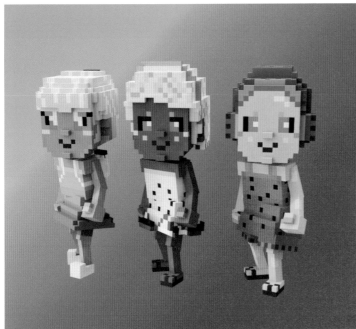

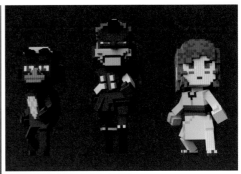

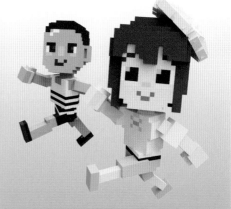

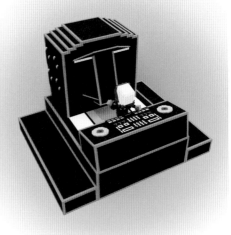

PROFILE

BCG The Sandbox クリエイター、豊島区PRアバター「みゆきちゃん」作者。Web3コミュニティ "シャックの隠れ家" 代表。ボクセルアートの「作る」「つながる」「稼ぐ」の楽しさを広めようと日々活動しています。

作品集 │ サモエ堂

URL　　　https://www.twitch.tv/samoedou
X　　　　@samoe_dou

中級編
PART 1
→ P060

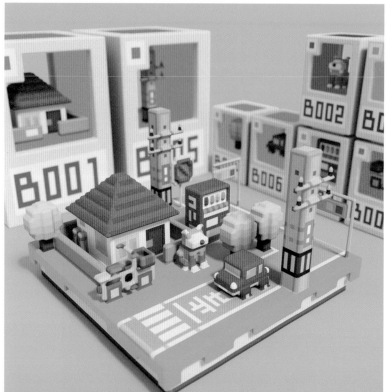

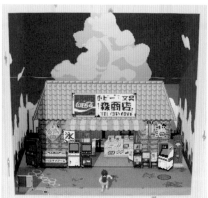

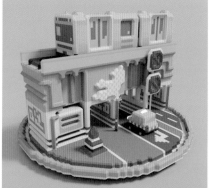

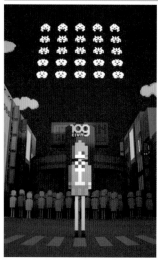

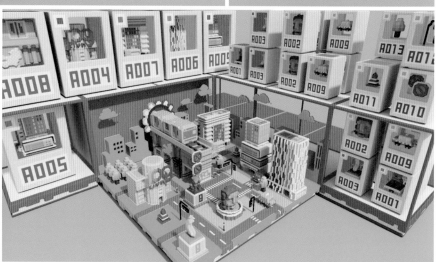

PROFILE　　2018年から活動開始。自作ゲームのグラフィック素材を制作する目的でボクセルアートを始めました。ボクセルアートの「おもちゃ感」に魅了され、レトロで可愛いノスタルジックな世界を創り続けています。最近はボクセルアートを広める為にTwitchでの配信活動にも力を入れています。是非遊びに来てくださいね。

作品集 │ ハードン

X　　　　　@HardBone01
Instagram　@hardbone01

中級編

PART 2

→ P092

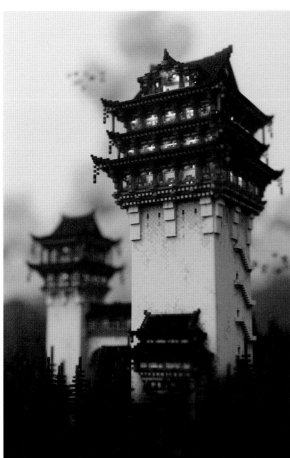

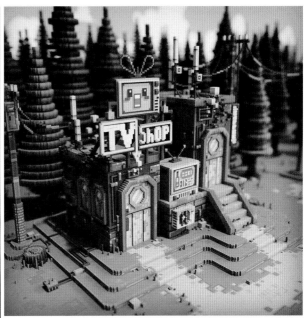

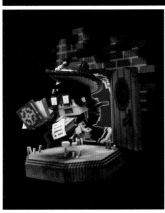

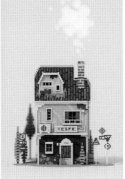

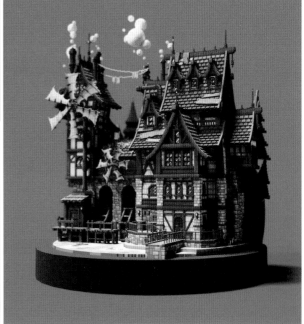

PROFILE　2018年より、Twitterを中心にボクセルアーティストとして活動中。MagicaVoxelやVoxEditを使用して、建物などを制作しています。最近ではボクセル以外のローポリモデルなども制作しています。

作品集 | **Peccolona**

URL　　　　 https://linktr.ee/peccolona
X　　　　　 @Peccolona_tnjr
Instagram　 @peccolona_voxel

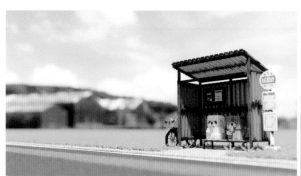
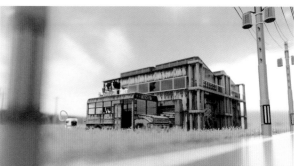
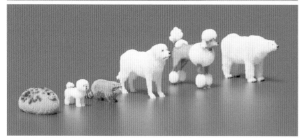
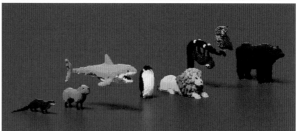
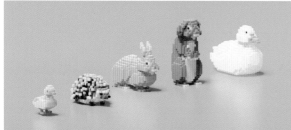
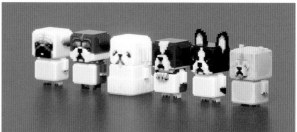
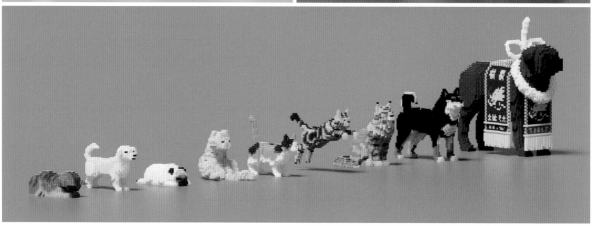

PROFILE　2018年からボクセルアーティストとして活動しております。2021年からはThe SandBox クリエイターとしても活動中で、現在はボクセルクリエイターチーム「PowPads lab.」に所属し、ボクセルモデラー／アニメーターとして日々作品を発信しています。動物やキャラクターものの制作が得意です。

作品集 | UEVOXEL

X　　　　　@UeVoxel
Instagram　@uevoxel

上級編

PART 2

→ P128

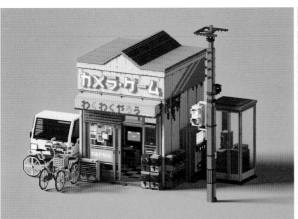

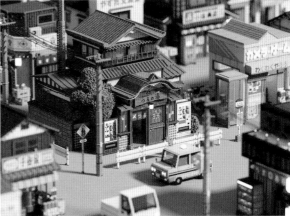

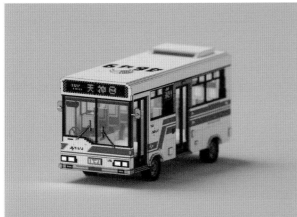

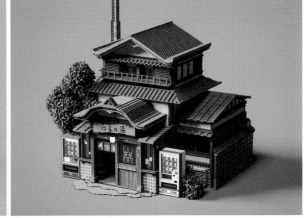

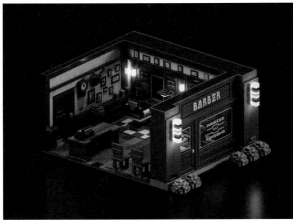

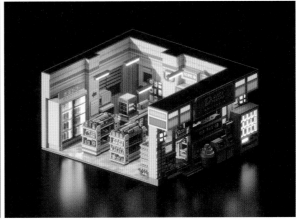

PROFILE

2018年からボクセルアートを作り始め、自分が育ってきた中で触れてきたちょっと懐かしい風景をボクセル作品で表現しています。その他、Vtuberやアイドルユニットのライブなどの映像制作にもボクセル作家として参加しています。

MagicaVoxelのインタフェースを確認してみよう

ボクセルアートを作成するソフトはおもにMagicaVoxelとVoxEditのふたつがあります。まずはそれぞれのインタフェースを見てみましょう。最初にMagicaVoxelを紹介します。

▶ MagicaVoxelってどんなソフト？

MagicaVoxelの公式サイトから最新版がダウンロードできます。左端のメニューから入手できます。さ新板は0.99.7.1（Beta）のバージョンですが、現状では0.99.7.0からWindowsのみの対応となっています。

URL：https://ephtracy.github.io/

▶ MagicaVoxelの過去のバージョンを入手する

MagicaVoxelのバージョンアップに伴い、誌面で説明している機能やインタフェースが異なってくる場合もあります。本書ではバージョン0.99.7.0を基準とした説明をしています。公式サイトでは過去のバージョンも入手できるようになっていますので、もしバージョンアップによって誌面との解説が異なる場合は過去のバージョンを入手しましょう。Macの場合もバージョン0.99.6以前であれば対応しています。

▶ モデリング画面（モデルモード）のインタフェース

まずはMagicaVoxelを起動します。起動するとこのような画面が開きます。早速モデリングを始めたいところですが、まずはMagicaVoxelの基本機能を紹介していきます。最初にこの画面の各パネルについて説明していきます。

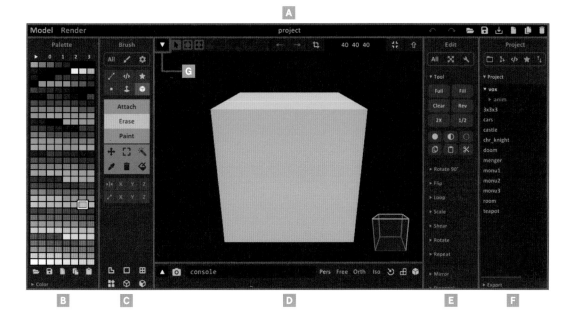

A メニュー

画面上部、左側でモデルモードとレンダリングモードを切り替えます。画面上部、右側にUndo、Redoボタン、ファイルの保存関係のボタンが並んでいます。各種機能は左から保存、名前を付けて保存、開く、新規作成、コピーして新規作成、ファイルの削除となっています。

B パレットパネル

一番左にあるのがカラーパレットです。上部の「0」から「3」までのボタンを押すことでデフォルトで入っているパレットを切り替えることができます。詳しい操作はまた後ほど紹介しますが、ボクセルの色はここから指定します。

C ブラシパネル

次にブラシパネルです。MagicaVoxelではL（Line）、C（Center）、P（Pattern）、V（Voxel）、F（Face）、B（Box）の6つのブラシのモードを切り替えながらモデリングをしていきます。それぞれのモードでAttach（追加）、Erase（削除）、Paint（色塗り）の各種操作をすることができます。

D コンソール／視点制御

下部にはコンソール欄、視点制御関係のボタンなどが並んでいます。各パレットのツールにマウスオーバーすると、ヒント欄に説明とショートカットが表示されます。

E エディットパネル

モデリング画面をはさんで右側、エディットパネルです。ここではモデリング中のボクセルモデルに対して様々な編集をすることができます。

F プロジェクトパネル

一番右端、このパネルでは保存されている.vox（MagicaVoxelの独自形式）ファイルが一覧表示されています。保存した自作のファイルもこちらに表示されます。

G アニメーションパネル

この▼ボタンを押すとアニメーションのキーフレームが展開してアニメーションが作成できます。このパネルは後述のワールドエディタ、レンダリング画面でも共通して展開できます。現在のバージョンではWindowsのみの機能となります。

▶ モデリング画面（ワールドエディタ）のインタフェース

モデリング画面には2種類のモードがあります。先ほど紹介したのがボクセルを削ったり、色を塗ったり単体のオブジェクトを作るエディタです。複数のオブジェクトを管理することができるのがここで紹介するワールドエディタです。

Edit／Worldモード切り替え 3D画面上部の矢印ボタンで「Edit」と「World」のエディタを切り替えることができます。矢印が上向きの場合が「Edit」、下向きの場合が「World」です。

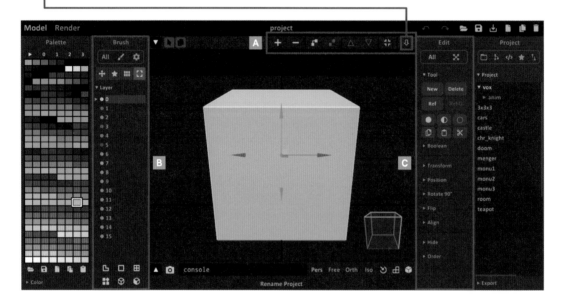

A メニューパネル

各種機能は左から新規オブジェクト作成・削除、グループ化・非グループ化、グループ解除・追加、モデルをサイズに合わせる、エディタ切り替えです。

B ワールドパネル

オブジェクトを移動させたり、複数のオブジェクトを管理することができる機能が揃っています。ペイントソフトのようにそれぞれのオブジェクトをレイヤーで整理することができ、作業中に不要なレイヤーは削除したり、非表示にすることができます。

C エディットパネル

エディットパネルは「Edit」と「World」両方にありますが、ワールドエディタでのエディットパネルはできあがったモデルに対して回転をさせたり、モデルをコピー&ペーストで複製するなどの操作ができます。

▶ レンダリング画面のインタフェース

ここまで紹介したのはオブジェクトをモデリングしたり、できあがった複数のオブジェクトを管理したりするモードです。MagicaVoxelは光源や特殊な効果を加えることができます。ここで紹介するレンダリング画面で行なえます。

モデリング／レンダリング画面切り替え　メニュー左のボタンで「Model」と「Render」の画面を切り替えることができます。

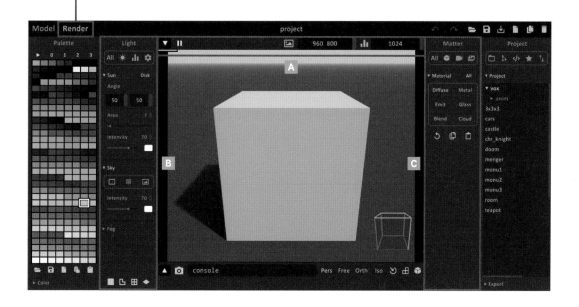

A メニューパネル

3D画面上部にはレンダリングして出力するサイズや解像度の設定ができます。再生ボタンでレンダリングの一時停止もできます。

B ライトパネル

太陽、空などの大気、霧などを外部から発生させる光の環境を表現することができるパネルです。同じモデルでも影や光の部分に工夫をすることで作品の雰囲気が大きく変わります。

C マターパネル

モデルに塗られている色の部分を設定して効果を加えることができるパネルです。照明のように光らせたり、ガラスや雲のような質感に変更して作品を仕上げてみましょう。

VoxEditのインタフェースを
確認してみよう

VoxEditはThe Sandboxが開発しているモデリングソフトです。このツールでアーティストやクリエイターはThe Sandboxのメタバースで使用できるボクセルアセットを制作できます。

▶ VoxEditをダウンロード

公式サイトからVoxEditを入手できます。「VoxEditをダウンロード」ボタンを押すとそれぞれのOSに対応したバージョンが展開されますのでお使いのものを選択しましょう。VoxEdit はモデルやアニメーションだけでなくマーケットプレイス機能で自分が作成したモデルをNFT化し収益を上げることが可能です。

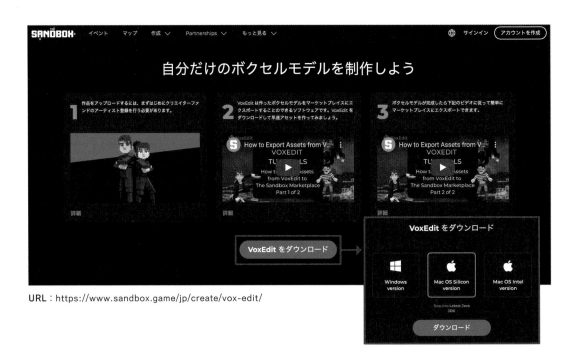

URL：https://www.sandbox.game/jp/create/vox-edit/

モデリング

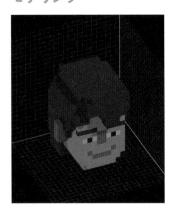

アニメーション

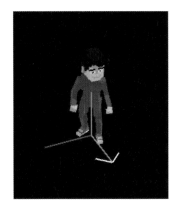

NFT メーカー

▶ 日本語化し新しいファイルを作成する

VoxEditを起動します。起動するとはじめは英語のインタフェースとなりますが左端のメニューの「言語」のボタンから日本語も選択できるようになっています。まずはファイルの開き方を見ていきます。VoxEditでのファイル形式はVXMというファイル形式ですが、MagicaVoxelとも連動することが可能で、Magica Voxelで作成したVOXファイルも開くことができます。

新規でファイルを作成しましょう【アニメーター】または【モデラー】の画面から、【新しいASSETを作成】をクリックすると【新規リッジの場所を選ぶ】というウインドウが開きます。既存のファイルを開く場合は【ファイルを開く】、MagicaVoxelで作成したVOXファイルをインポートする場合は【VOXのインポート】を選択します。

ファイルを保存する任意の場所を選択し、画面下部にファイル名を入力し、【保存】をクリックします。

この画面は個別のVXMファイルをモデリングする画面です。ボクセルを積み重ねたり削ったり、色を付けたりして作品を作っていくのはMagicaVoxelと変わりませんが、操作体系が異なりますので注意しましょう。

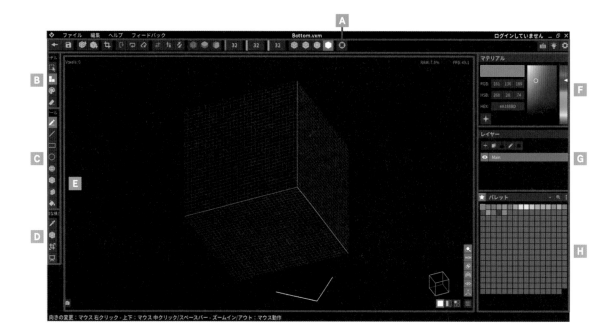

A メニュー

モデルの保存やXYZ軸の調整、サイズの変更などのメニューがまとまっています。

B モデル

範囲選択、ボクセルを追加、ボクセルにペイント、ボクセルを消去するなどボクセルのモードに関する機能です。

C ツール

ペンツール、ラインツール、長方形画面ツール、円形ツールなどボクセルの描画に関する機能がまとまっています。

D 多様な構成

ピッカーツール、ピボットツール、ボリューム変更、フレームツールなどのツールがまとめられています。

E ワークスペース

このスペース内にボクセルを追加、ペイントし作品を作っていきます。

F マテリアル

パレットの色を選択できます。カラーは「RGB」、「HSB」、「HEX」などの数字やコードで入力することもできます。

G レイヤー

複雑になる作品は階層を分けて表示を切り替えて管理して制作することができます。

H パレット

マテリアルで選択した色が反映される場所です。ここから色を選んでワークスペースにペイントします。

▶ アニメーターのインタフェース

アニメーター画面からは複数のVXMファイルを骨格（ノード）でつなぎ、配置できます。移動、回転させることで複雑な形状やアニメーションを作成できます。また、この画面からも左ページで紹介するモデラーの画面へ移動することができます。

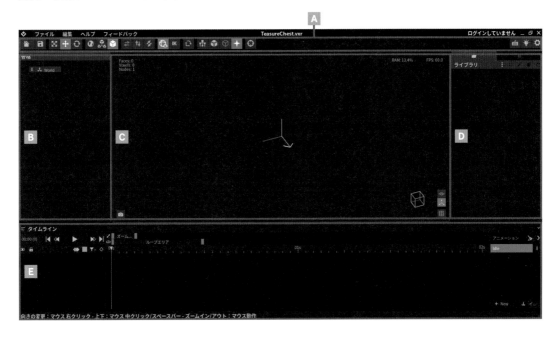

A メニュー

選択、移動、回転、反転など、作品を作る際に必要なツールが並んでいます。

B 骨格

複数のVXMファイルを階層構造につなぐエリアです。例えば顔、胴体、腰、足というようにVXMファイルを分けて作り、それらをつなぐことで、複雑な形状とアニメーションを作ることができます。

C ワークスペース

作成中の作品が表示されます。ここからVXMファイルを選択し、配置の移動や回転をさせることができます。

D ライブラリ／インスペクター

【ライブラリ】ではVXMファイルが表示されます。個別のVMXファイルをダブルクリックすると【モデラー】画面へ移動します。タブを切り替えると【インスペクター】となり、数字を打ち込んでVXMの位置や角度を調整できます。

E タイムライン

作成中の作品が表示されます。ここからVXMファイルを選択し、配置の移動や回転をさせることができます。

CHAPTER

ボクセルアート
初級編

ボクセルアートを作成する「MagicaVoxel」と「VoxEdit」のふたつのソフトの基本について解説します。初めて操作する人はボクセルを積み上げたり削ったりする基本の動作を覚えましょう。「VoxEdit」はモデリングやアニメーションなどの機能がひとつにまとめられたソフトなので、複数のモデリングからアニメーションまでの一連の流れを紹介していきます。「MagicaVoxel」でのアニメーションの方法は上級編で解説していきます。

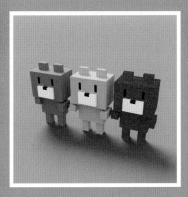

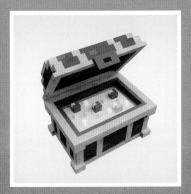

MagicaVoxelの基本的な操作を
簡単なモデルを作りながらマスターする

MagicaVoxelには色々な機能があり、素晴らしい作品を作ることが可能です。まずは基礎の機能を理解することが大切です。機能を理解することでスムーズに作業が進みます。

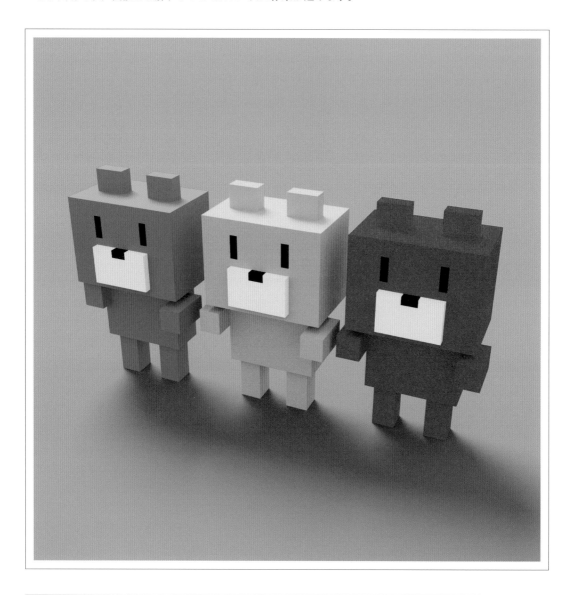

 解説 ｜ ウラベロシナンテ

今回の作品について
キャラクターを作ることで色々な操作が学べます。そこから家や背景を作っていくことも可能です。もちろんもっと難しいものにも挑戦できます。まずは比較的簡単なクマを作っていきましょう。

X
@urabe_rocinante

Instagram
@rocinante0o

使用ツール

 MagicaVoxel
Ver.0.99.7.0

STEP 01　立方体を作ってみよう

ボクセルアートの基本は立方体であるボクセルを積み上げたり削ったりして形を作り上げる作業です。機能を試しながら覚えていきましょう。

1 デフォルト（初期状態）のボクセルを削除する

初めに表示されているボクセルをすべて削除します。MagicaVoxelを起動すると初めに水色のボクセルの塊が表示されます。通常の表示では1ボクセルがわかりにくいので格子状に表示されるグリッドを出します。画面左下の格子状のアイコンをクリックします❶。下記で紹介するショートカットキーでもグリッドの表示は可能です。グリッドを出すと小さなボクセルが集まって大きな立方体になっていることがわかります。
次に画面右の【Edit】パネル→【Tool】の中にある【All】❷をクリックしてボクセルをすべて選択し【Clear】❸で全体を削除します。

POINT

MagicaVoxelのショートカットキー

ショートカットキー	動作
「Ctrl」＋「C」	ボクセルのコピー
「Ctrl」＋「X」	ボクセルのカット
「Ctrl」＋「V」	ボクセルのペースト
「Ctrl」＋「A」	ボクセルをすべて選択
「Ctrl」＋「Z」	ひとつ戻る
「Ctrl」＋「Y」	やり直す
「Ctrl」＋「G」	グリッドの表示／非表示
「W」	モデルの拡大
「S」	モデルの縮小
「L」	ジオメトリモード

ショートカットキー	動作
「C」	シェーダーモード
「P」	パターンモード
「V」	ボクセルモード
「F」	フェイスモード
「P」	パターンモード
「B」	ボックスモード
「T」	Attach
「R」	Erace
「G」	Paint

macの場合「Ctrl」キーは「Command」キーとなります。

2 ボクセルを追加する

表示されていたボクセルをすべて消すことができたら、新しくボクセルを作ります。画面左上にある【Brush】の中の真ん中のブラシマークの立方体ボタン❶をクリックします。すると【Attach】【Erase】【Paint】の3つが表示されます。今回は新しいボクセルを作りたいので【Attach】❷をクリックして選択してください。キーボードの「T」でも同じ状態になります。そして格子状になっている空間の床の部分をクリックしてみましょう❸。小さなボクセルを作成することができました。

画面下部にあるカメラマークの横の数字❹はボクセルが今どの位置にあるかを表している座標となります。また画面右端にある小さな立方❺は「赤がx軸」「緑がy軸」「青がz軸」を表しています。

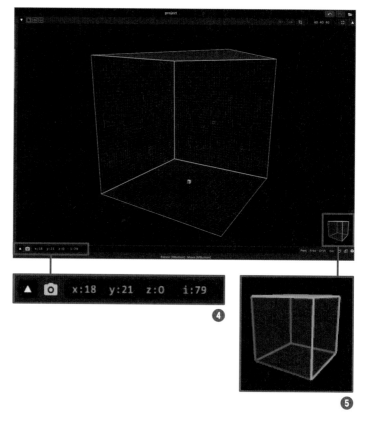

3 ボクセルを削除する

先程はすべてのボクセルを削除しました。今度は一部のボクセルだけを削除してみます。その前に新しいボクセルの塊を作ります。画面右の【Tool】の【Full】をクリックしてください。ボクセルの塊ができたと思います。ではボクセルをひとつずつ削除していきます。

【Brush】パネルにある【Erase】❶を選びます。キーボードの「R」でも同じ状態になります。この状態でボクセルをクリックしてください❷。ボクセルがひとつ消えました。ひとつずつではなくクリックしてドラッグすると連続して消すこともできます❸。

4 ボクセルで平面を作る

もう一度すべてのボクセルを消します。消し方はSTEP1-01と同じやり方です。では、【Brush】→立方体ボタンの【Attach】を選択してください。そして座標「x:5,y:3,z:－1」から❶「x:33,y:35,z:0」へと地面をクリックしてドラッグしてください。ボクセルで平面を作ることができました❷。できた平面の上にもう1枚作ってみます。

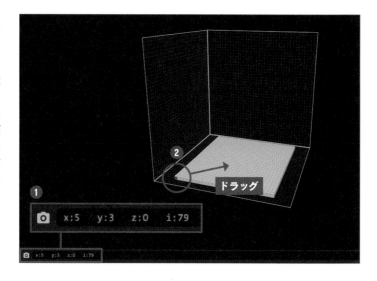

作成した平面の「x:6,y:4,z:0」から「x:31,y:33,z:1」へ、ドラッグしてみてください。上に新しくボクセルの平面が制作できました。このようにひとつずつではなくまとめてボクセルを追加することができるようになりました。

5 厚みを作る

STEP1-04で作った平面に厚みを追加してみます。【Brush】の真ん中下に上に矢印がむいているボタンをクリックして【Attach】を選択します❶。キーボードだと「F」キーでも可能です。座標「x:6,y:4,z:1」を選択して上にドラッグしてください。座標「x:6,y:4,z:11」まで上げてみましょう❷。厚みを作ることができました。

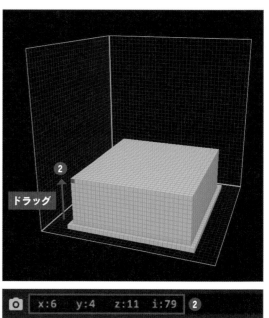

6 色を変える

MagicaVoxelを起動して最初に設定されているのは水色です。色を変えてみましょう。さきほど作ったものに色を塗ってみます。今回は緑色を塗ります。【Brush】パネルの【Paint】❶を選択します。次に【Palette】で任意の色を選択します（ここでは緑色）❷。並べられた色は「カラーパレット」と呼ばれるもので最初から用意されている色です。【Palette】下の「0」「1」「2」「3」はそれぞれ違うカラーパレットが用意されています❸。カラーパレットの色の上にカーソルを置くとコンソール部分に「index番号」が「i：数字」というように表示されます❹。

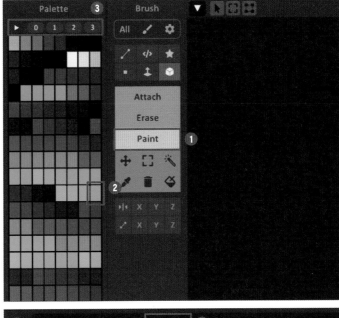

カラーパレット上の色にはすべて番号が振られています。今回は上で選択した緑色の「index184」番を使ってみます。選択した緑色を作成したボクセルに塗っていきます。座標「x:7,y:5,z:11」から座標「x:32,y:33,z:11」まで選択してドラッグしていきます。すると水色だった表面が緑色になります。

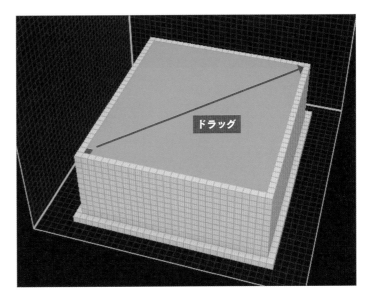

また色自体を変更することもできます。カラーパレット下にある【Color】❺をクリックすると色を編集できる機能が表示されます。HSVの部分をクリックするとRGBにも変更できるので編集しやすいほうで色の編集をしてみてください。右側にある双方向の矢印❻をクリックするとカラーコードも表示できます。

7 10×10×10の 立方体を作ってみよう

作ったものを一度すべて削除しましょう。STEP1-01でやったように【Tool】の【Clear】❶で削除します。何もない状態になりました❷。カラーパレットで好きな色を選択してください❸。

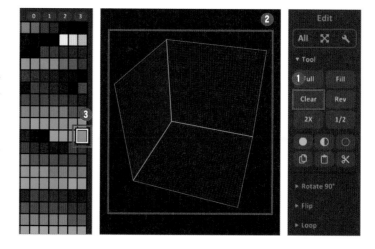

まず平面を作ります。STEP1-04と同じです。座標「x0,y0,z0」から「x9,y9,z0」までドラッグします。これで平面ができました。座標の数え方が0からはじまっているのでXとY軸は9で止めます。基本操作はこれぐらいであとは応用しながらキャラクターや背景などを作っていきます。

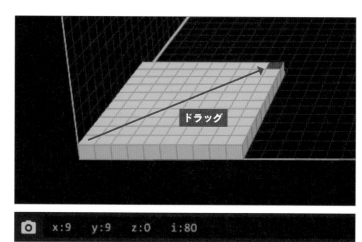

次にSTEP1-05でやったように厚みをつけます。座標は「z9」までで厚みをつけている時にはコンソールには「Layer:9」と表示されます。これで10×10×10ボクセルの大きさでボクセルが作れました。またこれらのボクセルの色を変えたい時は【Brush】の中からバケツマークを選択して塗ります。

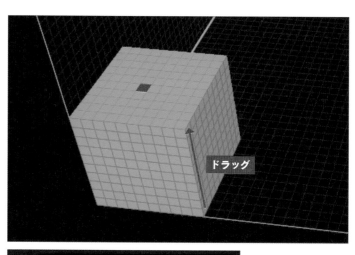

STEP 02　ボクセルを増やす・移動させる

ボクセルモデルを作っていると同じ形のものが複数個必要になる場合があります。ここでは先程作った立方体を増やしてみます。また移動させることも重要なのでコピーしたものを移動させる方法も紹介します。

1　ボクセルを選択する

まず増やしたいボクセルを選択する必要があります。【Tool】の【●】❶でも全体を選択することができますが、今回は個別のボクセルを選択する方法を使ってみます。選択のやり方は3つあります。

まず最初は【Paint】の下にある四角いマークを選び❷【Marquee】から一番左のボタン❸を選びます。これは範囲選択です。ドラッグした矩形選択で囲んだ場所をすべて選択する方法です。

次にボクセル単位で指定する方法です。【Marquee】から中央の筆ボタンで❹色を塗るのと同じ要領で選択できます。

3つ目はマジックツール選択です。ステッキのようなボタン❺の【Region】から同じ色を選択する場合と、そのボクセルだけ(オブジェクトと呼びます)選択する2つの方法が選べます❻。今回は色で選択するほうを使いますので、パレットのボタンを選択します。

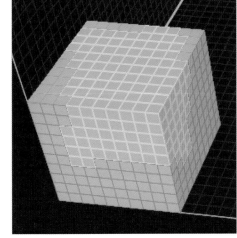

2 コピー＆ペーストと移動

選択ができたので、次はコピー＆
ペーストをしてみましょう。全選択
したボクセルを「Ctrl」＋「C」キー
（Mac：「Command」＋「C」キー）で
コピーしてください。その後、「Ctrl」
＋「V」キー（Mac：「Command」＋「V」
キー）でペーストします。増えていな
いように見えますが重なっているだ
けです。

【Brush】の下の【十字矢印】のマーク
を選択した状態でドラッグするとボ
クセルを移動させることができま
す。移動させると同じものがふたつ
あり、コピーされていることがわか
ります。

「Ctrl」キー（Mac：「Command」キー）
を押しながら移動させることも可能
です。コピー元のボクセルを使わな
い場合は「Ctrl」＋「X」キー（Mac：
「Command」＋「X」キー）でカットし
てペーストすることもできます。

STEP 03 　**Modelエディタとworldエディタ**

MagicaVoxelにはソフトのなかに2つのエディタがあります。モデルを編集するための【Model】エディタ、
モデルを移動させたり操作する【World】エディタがあります。この2つのエディタを理解することはモデ
ルを作るうえで役に立ちます。

1 Modelエディタ

Modelエディタはボクセルモデリン
グをするためのエディタで、ボクセ
ルの追加や削除などの編集作業を行
うことができます。ここまで紹介し
てきた機能はすべてこのModelエ
ディタで使える機能です。またボク
セルの作成が可能な範囲の拡大や縮
小もこのエディタから行います。

ボクセルを作れる範囲は白い箱のような状態の部分だけです。ここの大きさを変更するとさらに大きなモデルも作ることができます。大きさの範囲は「1×1×1」から「256×256×256」まで調整できます。設定は右上にあるボックスです。初期状態では「40,40,40」と表示されていますが、試しに「60,40,10」にしてみると白い枠の形が変わります。x軸60,y軸40,z軸10となっています。

2 Worldエディタ

Worldエディタは「オブジェクト」と呼ばれるボクセルの集まりを管理・編集するエディタです。ふたつのエディタの切り替えは右上の三角マーク、または「TAB」キーで行います。現在、表示されているのはオブジェクトひとつですが大きなボクセルアート作品を作る場合やキャラクターでパーツを分けたい時などはオブジェクトを分ける必要があります。上部にある「＋」「－」ボタンでオブジェクトの追加と削除ができます。例えば人型のキャラクターを作っていたとします。作ってる時に頭を少し高くしたい、腕をもう少し上につけたいなど出てくることもあります。そんな時にオブジェクトを分けておけば、調整することができます。

次のページで作成するモデルもオブジェクトを分けて作成したため、オブジェクトごとに調整することが可能となっています。

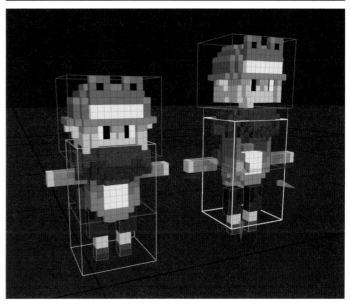

Worldエディタはレイヤー機能で管理することができます。レイヤーはひとつのまとまりのようなもので、左の黄色い線で囲まれているオブジェクトがパネルで表示されている【Layer】の黄色い「0」のレイヤーということになります。別のレイヤーにしたい場合は【Layer】の丸い色がついたアイコンの左側にある▶を、変更したい色のところでクリックします。

例えば右のオブジェクトを「1」の赤色のレイヤーにしてみます。オブジェクトの枠をクリックして❶【Layer】の赤い丸の左の▶が入る部分をクリックします❷。

そして画面の適当な場所をクリックして線を見ると、オブジェクトの周りの線が赤くなっています。このまま【Layer】の赤い「1」部分に▶を指したままオブジェクトを追加すると赤い線で囲まれた編集空間ができます。さらに別のレイヤーで作りたい場合は▶を別の色に動かしてから追加してください。

また【Layer】の各色には名前をつけることができます。各色番号の数字右部分を右クリックしてください。任意の文字が入力できるので「Enter」キーを押せば名前がつきます。また、特定の色のレイヤーだけを表示するか、非表示するかどうかも選べます。レイヤーの表示／非表示は丸部分をクリックすることでできます。

STEP 04　キャラクターを作ってみよう

ここでは実際にキャラクターモデルを作ります。キャラクターを作ってコピーして色を変えたりポーズを変えたりします。

1　体を作ろう

まず【World】エディタですべてのオブジェクトを消して上の「+」マーク❶をクリックして新しいオブジェクトを追加してください。新しいオブジェクトが作れたら右上の「矢印」❷またはキーボードの「TAB」を押して【Model】エディタに切り替えてください。「40×40×40」の中で体を作っていきます。今回カラーは「index:18」のオレンジ❸を使います。足を一本ずつ作る方法もありますが、ここではミラーリングを使って同じ足を一度に作ります。【Brush】の下の方にある【XYZ】の中から【X】❹を選びます。これはX軸を中心に線対称にモデリングができる設定です。まずはやってみましょう。左足を作って見ましょう。X3,y3で足を作ります。右足も同時にできました。あまり離れていると胴体を作る時に困ってしまうので、右足とは4ボクセルぐらい離れて作ってください。

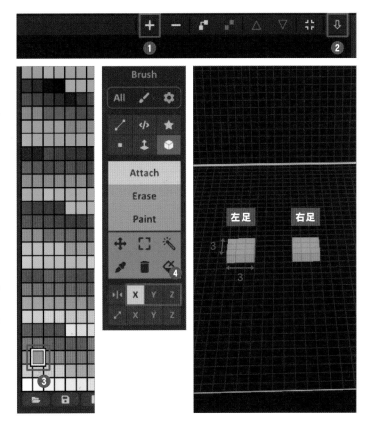

次に足の平面を上に伸ばしていきま
す。【Brush】の中にある矢印が上を
向いているアイコンを選択し、足の
表面を5回クリックしてください。
これで足が完成しました。

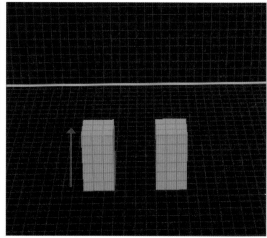

2 胴体を作ろう

次は胴体部分の作成です。先程使っ
ていたミラーリングは外してしまい
ましょう。【Brush】のXをもう一度
クリックすると解除することができ
ます❶。先程作った足の上にボクセ
ルを作ります。左足の面の左後ろの
部分から、右足の面の右後ろの部分
までドラッグします❷。できた表面
の上部を先ほどやったように上に伸
ばします。8クリックぐらいでバラ
ンスが取れるかと思います。

そして前と後ろに厚みをもたせます。
【Brush】→四角形マークの【Attach】
でお腹部分を選択しながら作ってい
きます。後ろと左右にも広げてくだ
さい。

3 手を作ろう

手はあとから動かしてポーズをとらせ
るために別オブジェクトで作ってくだ
さい。今まで作ったものは【World】
エディタの右上の漢字の「井」のよ
うなアイコン❶でオブジェクトを胴
体に合わせましょう❷。

【+】マーク❸を押して新規オブジェ
クトを作ってください。すると大きな
サイズのオブジェクトが作られるの
で❹赤色の矢印をドラッグして❺場
所をずらしましょう。手を作りやす
いように胴体の位置に合わせるとい
いです。新しく作られたオブジェク
トを選択した状態で再び【Model】エ
ディタに切り替えます。

足を作った時と同じ要領で胴体部分のあたりからボクセルを作りましょう。まずは面を作ります。そして5クリック伸ばします。

また【World】エディタに戻してボクセルに合わせるように先ほどの十字のマークをクリックしてください。STEP02-02の時のようにコピーをします⑥。右腕を選択してコピーしペーストしてください。ペーストしたら赤い矢印を左側へ動かしてください⑦。胴体と接するようすれば腕の完成です。

4 頭を作ろう

次は頭を作ります。先ほどと同じように【World】エディタの【＋】マーク①で新しいオブジェクトを作ります。青色のy軸を選択して上に移動させ胴体の上にくるように調整します②。

【World】エディタから【Model】エディ
タに切り替えて頭を作ります。胴体
に比べて頭が少し大きくなるように
デザインするといいかと思います。
まず胴体に接している床に頭の大き
さ分の平面を作ります。ここでまた
STEP4-01で使ったミラーリングを
使います。頭の端になる部分から真
ん中に向かってドラッグすると左右
対称に頭を作ることができます。頭
に厚みをつけます。身体とのバラン
スを見て大きさを調整してみてくだ
さい。頭の形ができたので顔を作り
ます。今回はくまのキャラクターを
作ります。口元は白く、耳がある形
にしていきます。

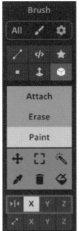
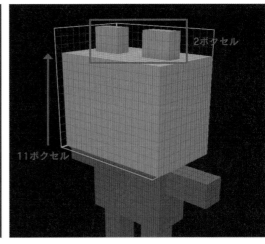
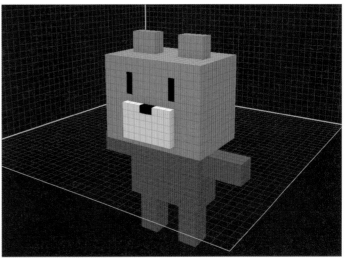

MagicaVoxelの基本的な操作を簡単なモデルを作りながらマスターする

【Brush】の立方体のマークから
【Paint】❸を選択します。そしてカ
ラーパレットから「index：246」の白
を選択❹します。口元に四角形に塗
ります。少し前方に伸ばして立体感
を出します。次は鼻と目です。鼻と目
は同じ黒色にします。「index：225」
の黒を選択❺します。白い口元に鼻
を、その上に目をPaintで描いてい
きます。最後に頭の上に耳をつけて、
STEP4-03のようにオブジェクトを
頭に合わせてサイズを調整すれば完
成です。

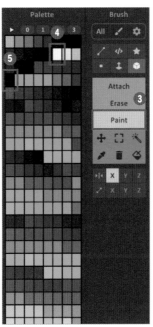
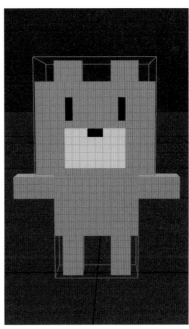

5 レンダリングして みよう

先程作ったくまのモデルをレンダリ
ングしてみます。画面左上の【Model】
【Render】とある部分の【Render】①
をクリックします。すると作ったく
まが光源を当てたような処理がされ
る（レンダリング）ようになりまし
た。角度を変えることもできますが、
角度が変わるとまたレンダリングし
直すことになるので少し画面が粗く
なることに注意してください。上の
水色のバー②がレンダリングの進捗
を表しています。モデリングの画面
へ戻る場合は画面左上の【Model】
を押してください。

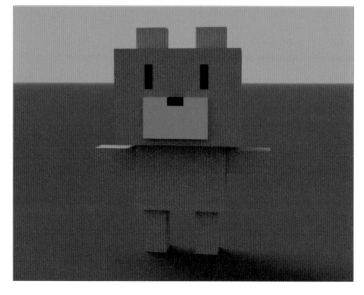

6 色をつけてみよう

モデルを別の色にしたい場合はまず
変えたい色のあるオブジェクトを選
択して、【Model】エディタに切り替
えます。ここでは一度に塗り替えた
いので【Brush】→【バケツツール】①
を使います。塗りたい色をカラーパ
レットから選んで②、そのままモデル
の色を変えたいところをクリック③
します。頭以外も同様のやり方で色
を変えられます。

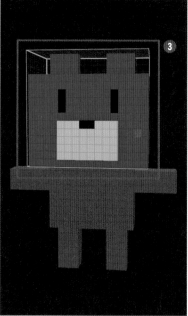

7 ポーズをつけてみよう

ボクセルモデルは細かな角度調整などはできませんが、それなりにポーズをとることもできます。今回腕を別オブジェクトとして作ったので、腕を動かしてポーズをとらせてみましょう。【World】エディタで右手を選択します。右側にある【Edit】パネル→【Rotate 90°】の【Z】を選択します。これはz軸に対して回転することを意味します。これを押すと腕の角度が変わります。座標軸の矢印を操作して胴体に合うようにしてください。次に左手を前に出すようにしてみましょう。【Rotate 90°】から【Y】を選択します。腕が縦になりました。これを調整して胴体に合うようにします。顔にかかってしまっても問題ありません。レンダリングして見てみましょう。くまがポーズをとった姿がレンダリングされました。

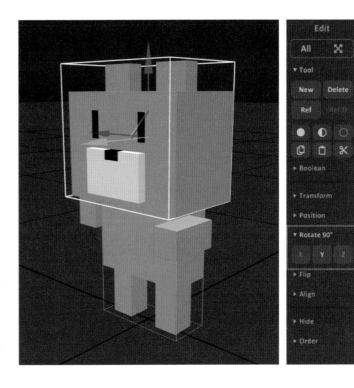

このようにパーツを分けていると、その部分だけを動かすことができます。同じオブジェクトで作ってしまうと分けなければならなくなるので動かすつもりのある部分は最初からオブジェクトを分けて作っておいてください。

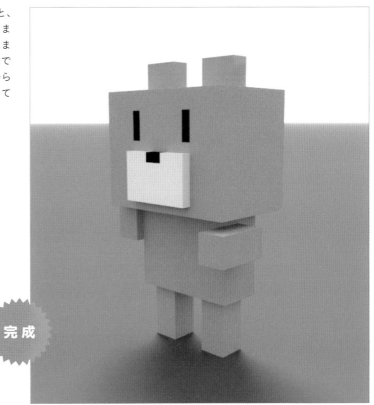

完成

VoXEditで宝箱のモデリングと
開閉するアニメーションを作ってみよう

ここでは「VoxEdit」というソフトを使ったボクセルアートの作り方を紹介していきます。様々な機能がひとつにまとめられていますが簡単なモデルとアニメの作り方を紹介します。

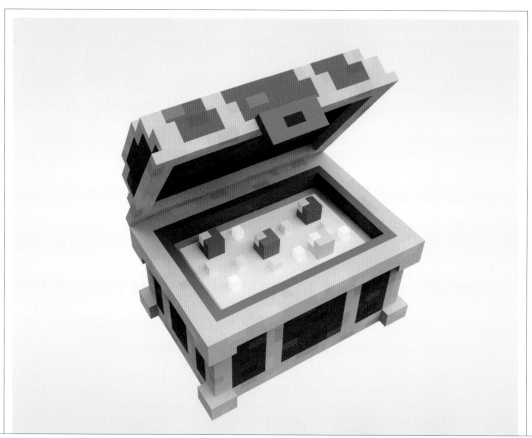

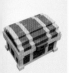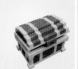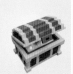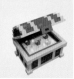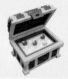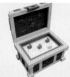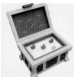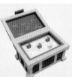

解説	シャック

今回の作品について

VoxEditでのモデリングとアニメーションを習得できるようにシンプルかつ、様々な機能を学習できるように工夫しました。作品にアニメーションを加えることで、より興味を引くものとなります。VoxEditとボクセルの楽しさを体感してください。

X
@Mr_ShacksLife

使用ツール

 VoxEdit
Ver.1 (1)

今回はアニメーションを作成するので複数のモデルを作ります。【モデラー】と【アニメーター】は相互関係がありますが、複数モデルを作ることが前提でしたら【アニメーター】画面からはじめたほうが管理しやすいです。

1　木箱の底

メニュー画面から【アニメーター】→【新しいASSETを作成】をクリックします。保存場所とファイル名を聞かれますので任意の場所と名前にします。作成画面へ移ったら【ライブラリ】の右側にある3つの点をクリックして【新しいVXM】を選択します。VXMのファイル名を聞かれますので、ここでは宝箱の底部分となる「Bottom」と入力すると【モデラー】の画面に移行します。

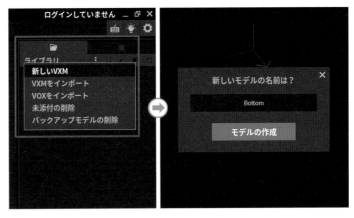

【モデラー】の画面から木箱の底部分を作っていきます。まず、【ミラー】のX軸とZ軸をオンにします❶。次に、木箱の色をパレットに追加します。右図のように、【パレット】左上から下に6つ下がったグレー色のマスをクリックし❷、【マテリアル】の色相ゲージとその左にあるキャンパスで彩度明度を決め、木箱の色を決めます❸（ここではHEX: #805000）。【作成モード】（macの場合【モードを制作】と表記されます）❹と【ボックスツール】❺を選択します。ワークスペース、端からX軸（赤の線）に9、Z軸（青の線）に5内側にあるマスで左クリックを押したまま、カーソルを中央に持っていき、離すと右図のような底面ができます。

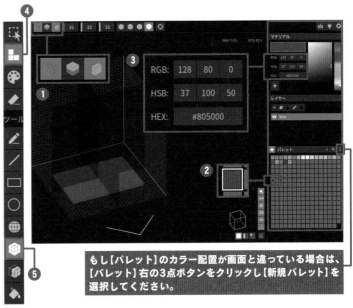

もし【パレット】のカラー配置が画面と違っている場合は、【パレット】右の3点ボタンをクリックし【新規パレット】を選択してください。

木箱の高さを作ります。まず【ボクセルエッジ】❻機能を有効にし、高さをカウントしやすくします。【作成モード】と【フェイスツール】❼を選択し、底面をクリックしていきます。高さ12ボクセルになるまでクリックします。

2 木箱の側面

木箱の内側に宝石を敷くため木箱の内側を掘っていきます。【削除モード】（macの場合【消去モード】と表記されます）と【ボックスツール】を選択します。木箱の端からXZ軸に3ボクセル、内側のマスで左クリックを押したままカーソルを中央に持っていき離します。それを2回繰り返し、2段掘り下げます。

削除モード

ボックスツール

掘り下げたところに金貨を敷き詰めていきます。パレット、木箱色の一つ右に金貨がイメージできる色を選択❶します（HEX:#FFFE10）。また単色では味気がないので、その一つ下のパレットにすこし暗い黄色❷を作ります（HEX:# A1A000）。【ペイントモード】と【フェイスツール】を選択します。金貨の色を選択し、掘り下げた面でクリックすると、一面に黄色が塗られます。

次に木箱と接しているマスに暗めの黄色を塗っていきます。【ペイントモード】と、【ラインツール】を選択します。木箱に接している隅のマスをクリックし、XZ軸にカーソルを移動し離します。隅の縁が一周するように塗れました。

ペイントモード

ラインツール

フェイスツール

マテリアル

RGB: 161 160 0
HSB: 59 100 63
HEX: #A1A000

レイヤー

Main

★ パレット

❶

❷

3 宝箱の中身とフレーム

カラフルな宝石と盛り上がった金貨を作っていきます。ミラー機能を一度ここで解除します。お好みの宝石の色をパレットに追加していきます。次に、【マテリアル】にある星のボタンをクリックすると発光が有効になりますので、それぞれの宝石の色の一つ下に、同じ色相色を追加し、発光を有効にします。【マテリアル】の【HEX:】の右にある「#oooo」などと書いてあるカラーコードの上で右クリックするとカラーコードがコピーできるので、一つ下のマスにカラーコードをコピー&ペーストすると効率的に配置できます。【作成モード】と【ボックスツール】を選択します。宝石は2段、盛り上がった金貨は1段で配置します。宝石の角はペイントモードで発光色を塗っていき、より宝石らしさを表現します。

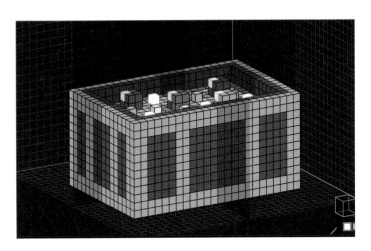

マテリアルの発光を切り替える

パレットのひとつ下に同じ色を作りマテリアルの発光を有効にする

木箱に金属フレームを塗り、宝箱らしくしていきます。金属フレームの色をパレットに追加します（ここではHEX:#D8B300）。【ペイントモード】と【ボックスツール】を選択し、画面のように塗っていきます。XとZ軸のミラー機能を有効にし、塗っていくと効率的に塗っていくことができます。

さらに丈夫な宝箱に見えるように、金属フレームに厚みを出します。【作成モード】と【ボックスツール】を選択し、底の四隅2段にボクセルの厚みを1つ持たせます。上部分は外枠全体と四隅に厚みを持たせます。

4 宝箱のディテール

内側の鉄フレーム部分を表現します。パレットに灰色を配置します（ここではHEX: #5D5D5D）。【ペイントモード】と【ラインツール】を選択し、木箱の内側部分を塗っていきます。

金属フレームと木箱部分に、それぞれすこし明るい色と暗い色を加え、サビついた感じと、材質感を加えて仕上げます。【ミラーモード】❶を解除し、【エッジを隠す】❷をクリックします。木箱と金属フレーム色のパレットの上下に明暗の色を追加❸します。【ペイントモード】と【ペンツール】を選択し、右図のように印象付けていきます。

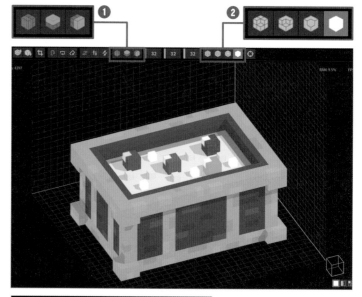

これで下の箱部分は完成です。【戻る】ボタンを押します。「変更を保存しますか？」というポップアップがでるので、「はい」を選択します。

44

5 宝箱のフタ

次にフタ部分を作っていきます。【アニメーター】画面から【新しいVXM】を追加し1から作ってもいいのですが、先ほど作った「Bottom」のサイズを見ながらフタを作ったほうが効率的なので、【ライブラリ】から今作った「Bottom」のVXMファイルの上で右クリックをし【モデルを複製】をクリックします。「モデルのクローンの名前は？」というポップアップがでるので「Top」を入力します。

同じファイルが「Top」という名前で複製されているのが【ライブラリ】で確認できます。「Top」をダブルクリックし、【モデラー】画面を表示させます。下箱部分はフタの大きさやフレーム位置の確認用なので最終的には消去します。後でわかりやすいように、【作成モード】と【ラインツール】で消去するエリアを囲います。わかりやすいようにパレットに白色を追加し、右図のように囲います。

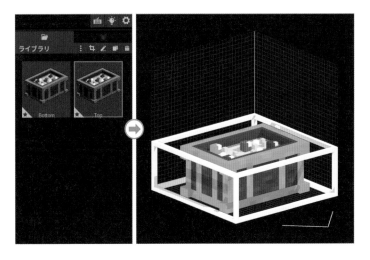

この時、右下の【2視点レイアウト】をクリックすることで画面が2視点となり、高さが確認しやすくなります。

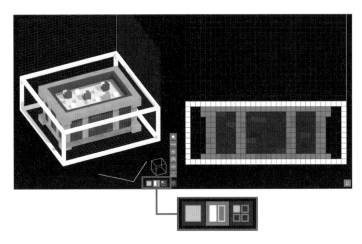

フタの底部分を作っていきます。【シングル視点レイアウト】に戻します。【ボクセルエッジ】をオンにします。木箱の色を選択します。【作成モード】と【ボックスツール】を使って下箱の端から対角線上の端までクリックし、ドラッグすると上記のようにフタの底部分が作れます。

フタの丸みを作ります。【作成モード】と【フェイスツール】、【ボックスツール】を使いフタの丸みを作ります。

フタの金属フレームを作ります。【ペイントモード】と【ペンツール】で、「Bottom」に接している部分を塗っていきます。

6 フタのフレーム部分

次に正面の縦に描かれている金属フレームを描いていきます。

側面は左右1ボクセルずつ【消去モード】と【フェイスツール】で削ります。

【ペイントモード】と、【ペンツール】で金属フレームに厚みを持たせるため、2段目と3段目の金属フレーム部分を左右1ボクセルずつ塗ります。

7 宝箱の下部分を 削除する

下の箱部分は不要なので削除します。【削除モード】と【長方形画面ツール】を選択します。また、画面右下のアイコンで視点を切り替えることができます。デフォルトでは 【カメラ視点】ですが【正投影法】に切り替えると作業がしやすいです。

右下のキューブの面をクリックするとカメラの位置を押した位置に移動させることができます。ここではカメラ位置を正面に移動させます。そして、上記のモードとツールで下箱部分を覆うようにドラッグして下箱部分を消去します。

フタの裏部分を作っていきます。【ペイントモード】と【ラインツール】を選択します。内枠1ボクセル分、金属フレームを塗っていきます。

8 フタのディテール

内側を2ボクセル掘っていきます。【削除モード】と【フェイスツール】でフタの裏部分を掘っていきます。

宝箱の鍵部分を作っていきます。下箱の鉄フレームの際に使ったパレット色を選択します。【作成モード】と【ペンツール】で上記のように鍵部分を作ります。

鍵穴を表現します。【ペイントモード】と【ペンツール】を選択します。パレットに暗い灰色を鉄フレームの下に追加し、右のように塗っていきます。

同じように、フタ部分も材質を表現します。不要なスペースを削除します。上部メニューの【ボリュームをカット】をクリックします。

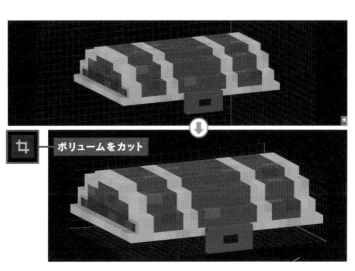

ボリュームをカット

「ピボット」の位置をフタの吊元の中央に持っていきます。「ピボット」とはオブジェクトを回転させるための原点を設定するもので、次のステップで紹介させるアニメーションで欠かせないものとなります。【ピボットツール】をクリックします。緑色（Y軸）と青色（Z軸）の矢印をクリックしたまま、3つの矢印が交わる中心をフタの吊元に持っていきます。「SHIFT」キー（mac：「Command」キー）を押したまま移動すると0.5マスずつの移動になり、操作しやすいです。ここまでできたらフタも完成です。【戻るボタン】をクリックします。ポップアップが表示されますので、「はい」をクリックします。

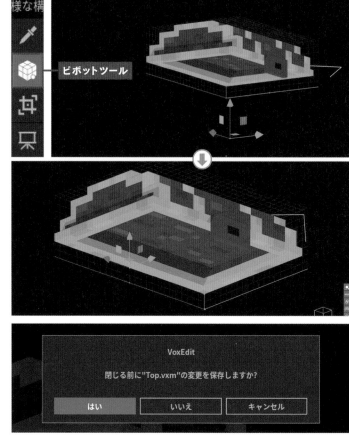

【アニメーション】画面に戻り、「Bottom」の不要なスペースも削除します。「Bottom」のVXMファイルをクリックし、点3つの横にある【ボリュームをカット】アイコンをクリックします。

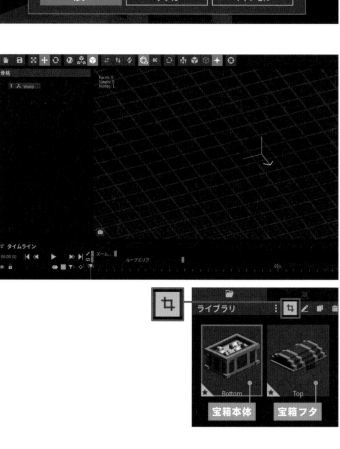

ここまでで宝箱のモデリングは完成です。続いてこの箱がパカパカと開閉するようなアニメーションを作っていきましょう。「VoxEdit」ではアニメーションの機能も同梱されていますのでそのまま作成に移れます。まずは設定の方法から説明します。

1　骨格（ノード）の設定

骨格（ノード）を設定していきます。骨格（ノード）は今まで作ってきたVXMファイルを階層構造に紐付けし、一つの作品にするものです。ここでは「World」の下に「Control node」、その下に「Bottom」、その下に「Top」という名前で骨格（ノード）を作ります。まずControl nodeノードを作ります。「World」の左にある3つの点の上でクリックするとメニューが現れますので、【子ノードを作成】をクリックします。「新しいノードの名前は？」というポップアップが出るので、「Control node」と入力し【ノードを作成する】をクリックします。

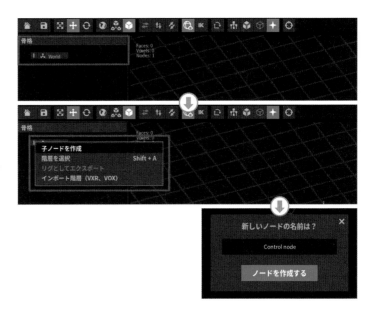

Bottomノードを作ります。「Control node」の左にある3つの点の上でクリックするとメニューが現れますので、【子ノードを作成】をクリックします。「新しいノードの名前は？」というポップアップがでるので、「Bottom」と入力し【ノードを作成する】をクリックします。

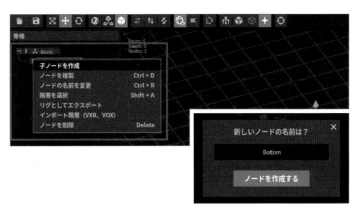

Topノードを作ります。同じように「Bottom」のメニューから【子ノードを作成】をクリックします。新しいノードの名前は？というポップアップが出るので、「Top」と入力し【ノードを作成する】をクリックします。下の表のような構成になるはずです。

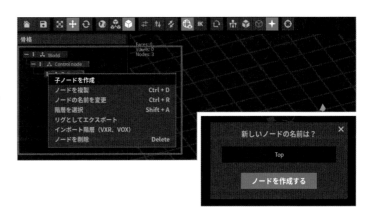

World
　Control node
　　Bottom
　　　Top

2 ライブラリのパーツと関連付ける

「Bottom」と「Top」のVXMファイルを骨格（ノード）に追加します。【ライブラリ】にある「Bottom」と「Top」のVXMファイルをそれぞれ同じ名前の骨格（ノード）にドラッグ＆ドロップします。

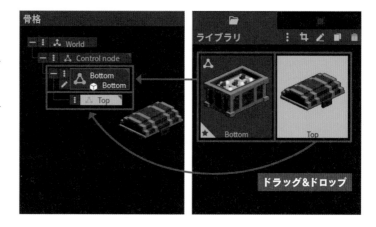

「Top」の位置を調整していきます。ドラッグ＆ドロップをするとVXMファイルのピボットの中心がワークスペース中心に配置されます。【ノードを動かす】アイコンが選択されていることを確認し、ワークスペースでフタとなる「Top」のVXMファイルをクリックします。XYZの矢印が現れますので、矢印をクリックしたまま下箱の上にかぶせます。

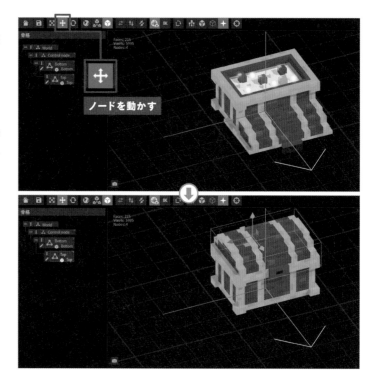

ファイルが重なり画面がチカチカする現象（Z Fighting）を解消します。今回は「Bottom」と「Top」が同色なので目立たないのですが、異なる色が全く同じ位置に重なるとチカチカする現象が起こります。そうならないように【モデルのチェック】をクリックし、チカチカしていないことを確認します。カメラアングルを移動し、チカチカしていたら、少しだけ位置をずらします。

3 アニメーションを作る

開閉アニメーションを作ります。【タイムライン】の【ズームエリア】右端にある青い部分をクリックし、右に引っ張ると少し下に00s〜04sという表示が出現します。「s」とは「second」のことで、キーフレームが秒単位で表示される時間軸となります。何秒のアニメーションを作りたいかはキーフレームを見ながら考えましょう。

黄色の縦棒を01sのところまでクリックし移動します。

次に【ノードを回転】アイコンを選択し、ワークスペース上で「Top」を選択します。

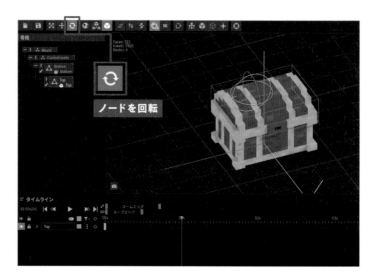

軸毎に回転させる3色の円が表示されますので、X軸（赤の円）を長押しでカーソルを動かします。上記のように開いたら離します。もし、宝箱の長辺をZ軸で作ってしまった場合はZ軸（青の円）を動かして宝箱が自然に開いているようにしましょう。

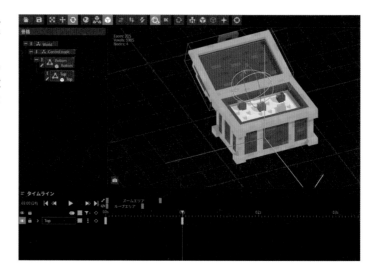

１秒間、開いたまま静止させます。黄色の縦棒を02sのところまでクリックし移動します。「Top」のタイムラインのひし形をクリックすると02sのところにキーフレームが追加されます。

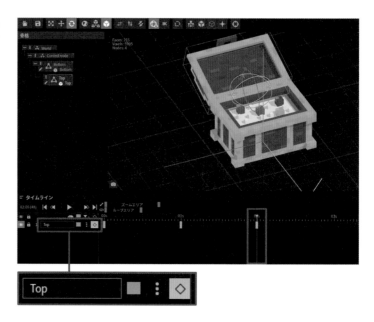

1秒かけてフタを閉じます。00sの
キーフレームの上で左クリックしま
す。キーフレームが白くなった状態
で右クリックをし、【コピー】を選択
します。

次に03sのタイムライン上で右クリッ
クをし、【ペースト】を選択します。

1秒間閉じたまま静止させます。黄
色の縦棒を04sに持ってきて、骨格
（ノード）の「Control node」をクリッ
クします。タイムライン上にすべて
の骨格（ノード）が表示されます。こ
の状態で、00sの隣にあるひし形を
クリックします。するとすべてのタ
イムラインにキーフレームが打たれ
ます（アニメーションの最後にはす
べてのタイムラインにキーフレーム
を打ってください）。

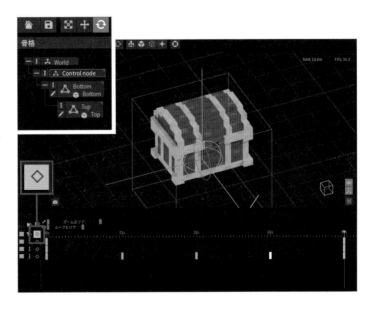

開く速度をアレンジします。アニメーションの動き出しをゆっくりさせ、より自然な開閉アニメーションにしていきます。タイムライン「Top」の南京錠マークの隣にある「>」をクリックすると、【位置】と【回転】が軸毎に展開されます。

タイムライン【回転】の上で右クリックすると右図のようなメニューが現れるので、動き出しをゆっくりさせるアイコン（選択されているアイコン）を選択します。02sと03sの間でも同じ設定を行います。これでアニメーションの完成です。再生ボタンをクリックしてみてください。宝箱が開閉する4秒間のアニメーションが確認できると思います。

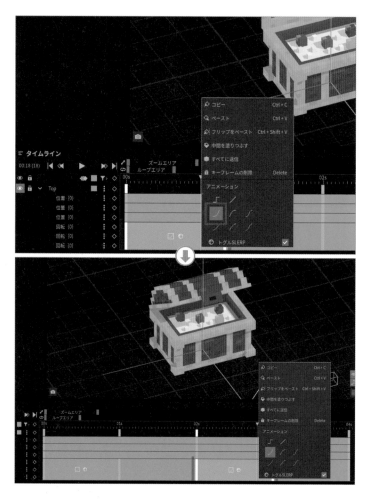

作成した作品をエクスポートします。
【ファイル】→【エクスポート】→【GLTF
のエクスポート】を選択します。

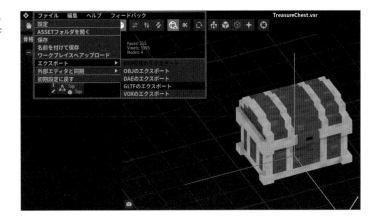

保存する場所を聞いてくるので、任
意の保存したい場所を選択し名前を
入力、保存ボタンをクリックします。

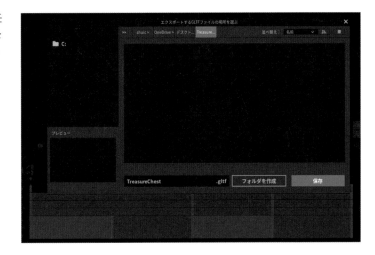

Windowsをお使いの場合は、GLTF
形式のファイルを開けるアプリケー
ションであればなんでもかまいませ
んが、ここではMicrosoftのツール
「3D Viewer」をご紹介します。他に
もBlenderやUnityなどに作品を持っ
ていき、デジタル空間に展示するこ
とや、The Sandboxゲームの世界に
持っていきNFTとして販売すること
も将来的に可能になります。ぜひ様々
な可能性を探索してみてください。

「3D Viewer」

https://apps.microsoft.com/store/
detail/3d-viewer/9NBLGGH42THS

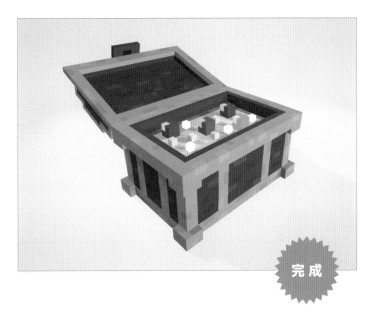

CHAPTER

2

ボクセルアート 中級編

中級編では一歩進んだ作品づくりについて紹介していきます。カメラワークやライティングで工夫ができるのもボクセルアートの魅力です。「MagicaVoxel」の豊富な機能を使ってトリックアート風のGIFアニメーションに挑戦してみましょう。モデリングにさらに凝ってみたいという人は「MagicaVoxel」と「VoxEdit」を組み合わせて細部にこだわってみることも可能です。ここではそうした作品を紹介していきます。

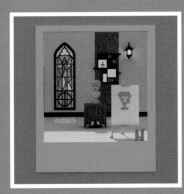

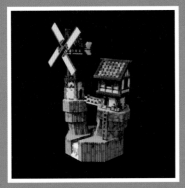

動く写真!?　一見平面にみえる写真だが
ボクセルの立体感を活かしたトリックアート風作品に

部屋の一室を写真撮影したような構図の作品を作っていきます。動きのあるボクセル作品となり、写真フレームが肝になります。見せたい部分をよりフォーカスした作品作りに挑戦してみましょう。

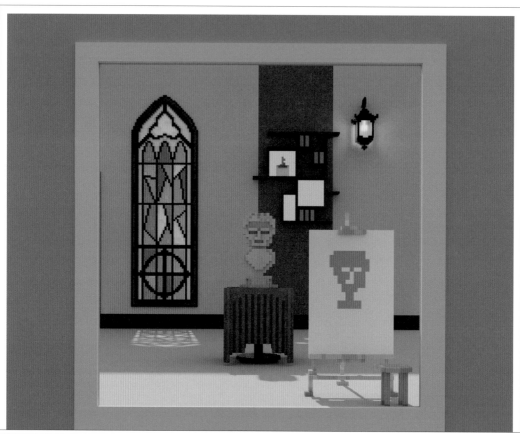

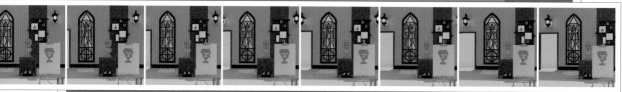

| | 解説 | サモエ堂 |

今回の作品について
シンプルなモデルであっても構図や光の当て方など、工夫次第で見応えのある作品を作れることをお伝えしたく制作しました。是非皆さんのアイデアを形に残して下さい。アイデアをすぐに形にできることも「MagicaVoxel」の魅力の一つです。

X
@samoe_dou

使用ツール

 MagicaVoxel
Ver.0.99.7.0

 Giam
Ver.2.09

STEP 01　下準備をしよう

モデリングを始めていく前の下準備をしていきます。ここではカラーパレットの準備、大まかな配置、オブジェクトの名付け、レイヤー分けを行っていきます。制作の助けになる部分です。しっかりと準備しましょう。

1　カラーパレット

サンプルでカラーパレットを用意しました。自分で色を作るのが難しい場合はこちらをご使用ください。【Palette】→【Open Palette】からpngファイルをインポートすることができます。それぞれ役割ごとに色分けをしてあります。

サンプルデータを使わずに色を作る場合は【Palette】の3番を選択してください。その際、色の場所はサンプルと同じにしてください。

今回はサンプルをご用意しましたが、自分専用のオリジナルのカラーパレットを予め用意する方法もおすすめです。この方法ですと一度作ってしまえば色を毎回作る必要がありません。また、全体を通して作品に統一感を持たせることができます。慣れてきたら自分専用のオリジナルのカラーパレットを作ってみると良いかもしれません。

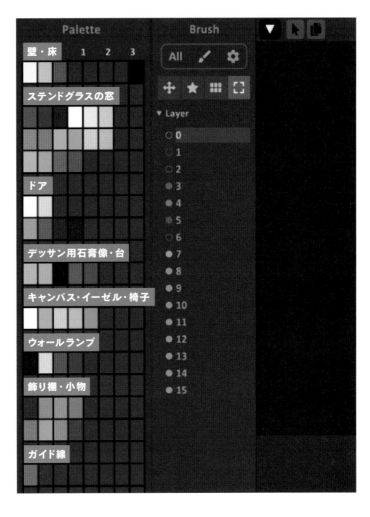

POINT

色のスポイト

色を取得したい任意のパレットをクリックで選択後、「Alt」キー（mac:「option」キー）＋ドラッグで目的の色までカーソルを持っていく。MagicaVoxelウィンドウ外の色も取得できるので便利です。

デスクトップの色を抽出した場合

2 大まかな配置を決めよう

今回の作品を大まかに分けると3つのパーツに分けることができます。

- 手前の壁
- 部屋の中
- 奥の壁

作る前に大まかな配置を決めることで整理されて作りやすくなります。一気に作るのではなくパーツごとに作っていきましょう。

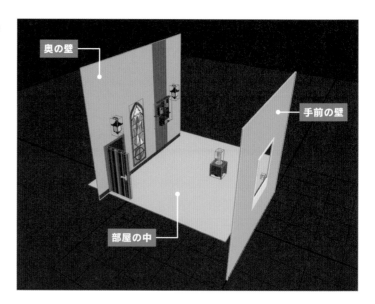

3 部屋の枠組みを作ろう

それでは手前の壁から作っていきます。Worldモードで画面上部の【＋】ボタン❶を押して新しいオブジェクトを生成します。そのまま画面上部右上の【↓】ボタン❷を押してModelモードに移行します。もう一度同じボタンを押すことでWorld／Modelモードの切り替えができます。

画面上部右上の【Resize Model】ウィンドウに「255 1 255」と入力し、モデルのサイズを設定しましょう。

次にカラーパレットの【index：250】
を選択し、【Brush】→【Face Mode】
→【Attach】を選択し、空のオブジェ
クト内をクリックします。オブジェ
クト枠いっぱいに壁ができました。

次に写真フレームの窓を作ります。
写真フレームの白い部分はカラーパ
レット【index：249】です。画像を参
考に中心部分はくり抜いてくださ
い。【Brush】→【Box Mode】→【Erase】
でボクセルを消すことができます。

写真フレームの白い部分のみに厚み
をつけたいので、画面上部右上の
【Resize Model】ウィンドウに「255
2 255」と入力しましょう。先程1だっ
た部分を2に変えることで1ボクセル
分の厚みが生まれました。【Brush】
→【Face Mode】→【Attach】で写真
フレームの白い部分をクリックしま
しょう。写真フレームの白い部分に
1ボクセル分の厚みを出すことがで
きました。

「TAB」キーでWorldモードに移行し、オブジェクトの位置を設定します。画面右側の【Edit】→【Position】x:0 y:0 z:127と設定してください。大まかに分けた3つのパーツの一つ目、手前の壁が完成しました。

次に部屋の床を作りましょう。手前の壁を作った時と同様に、画面上部の【＋】ボタンを押して新しいオブジェクトを生成します。画面上部右上の【Resize Model】ウィンドウに「256 256 1」と入力し、モデルのサイズを変更しましょう。カラーパレットの【index:250】を選択し、【Brush】→【Face Mode】→【Attach】でオブジェクト枠いっぱいに床を作ります。

床を制作中に手前の壁が邪魔な場合はModelモード時に画面左下の【Display Background Objects】を押すことで編集中のオブジェクト以外のオブジェクトを非表示にすることができます。もう一度押すことで表示／非表示を切り替えることができます。

Worldモードに移行し、床オブジェクトの位置を設定します。画面右側の【Edit】→【Position】x:-13 y:131 z:89と設定してください。大まかに分けた3つのパーツの二つ目、部屋の中（床）が完成しました。

次に奥の壁を作りましょう。手前の壁を作った時と同様に、画面上部の【＋】ボタンを押して新しいオブジェクトを生成します。画面上部右上の【Resize Model】ウィンドウに「255 1 212」と入力し、モデルのサイズを設定しましょう。カラーパレットの【index:250】を選択し、【Brush】→【Face Mode】→【Attach】でオブジェクト枠いっぱいに壁を作ります。

Worldモードに移行し、床オブジェクトの位置を設定します。画面右側の【Edit】→【Position】x:−35 y:214 z:195と設定してください。これで大まかな部屋の枠組みができました。次に部屋の内装を作っていくのですが、その前に今後オブジェクトが増えた時に管理しやすいように名付けとレイヤー別けをしておきましょう。

4 オブジェクトに名前をつけよう

STEP1-03で作ったオブジェクトに名前をつけましょう。Worldモードで名前をつけたいオブジェクト（ここでは手前の壁）を選択し、画面右側【Outline】❶から目的のオブジェクトを右クリックします。出てきたコンテキストメニューのname部分❷をクリックし、任意の名前を入力してください。ここでは「frame」と名付けます。名前はわかりやすいようにつけて構いませんが、日本語等の全角文字は入力することができません。

選択したオブジェクトは水色で強調表示されます

POINT

パネルの切り替え

デフォルト設定では【Outline】の部分が【Project】（フォルダマーク）になっています。右隣のアイコンをクリックして、【Outline】表示にしましょう。

同様に床と奥の壁に任意の名前をつけます。ここでは床に「floor」、奥の壁に「back wall」と名付けました。

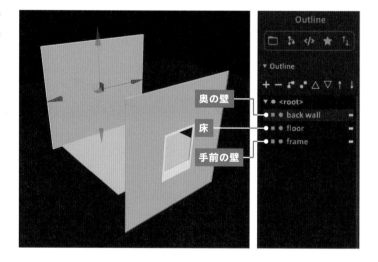

奥の壁
床
手前の壁

66

5 レイヤーを分けよう

オブジェクトを各レイヤーに分けることで制作しやすくなります。レイヤーは画面左側のBrushパネルの【Layer】から設定します。ここでは、「frame」オブジェクトを0番、「floor」オブジェクトを1番、「back wall」オブジェクトを2番のレイヤーに設定していきます。Worldモードでレイヤーを設定したいオブジェクト（ここでは「floor」）を選択し、Brushパネルの【Layer】の1（赤い●マーク）の左側をクリックします。クリックする場所が小さいので注意してください。1（赤い●マーク）の左に三角矢印がつきました。これで「floor」オブジェクトはLayer1に設定されました。

レイヤーの確認

STEP1-04でオブジェクトに名前をつける時に確認した画面右側【Outline】パネル上にもオブジェクトがどのレイヤーに属しているか色で表示されています。「floor」はLayer1なので赤色で表示されています。

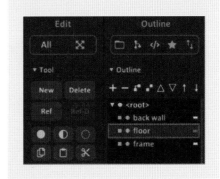

同様に他のオブジェクトもレイヤー分けとレイヤーの名前付けを行いましょう。

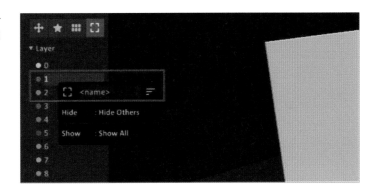

少し見えづらいですが、画面中央のオブジェクトを囲んでいる枠の色が対応したレイヤーの色になっていることを確認してください。お疲れ様でした。これで、下準備が終わりました。次のステップでは内装を作っていきましょう。

レイヤー横の●マークとオブジェクトを囲む枠線が対応している

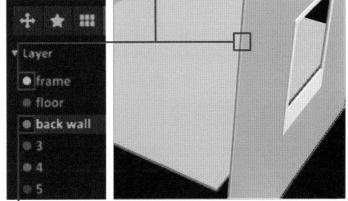

レイヤー名の左横の●マークをクリックすることで表示／非表示を切り替えることができる

部屋の枠組みができ上がったら、内装となる部屋の中のパーツを作り、配置します。ここから本格的にモデリングを始めていきます。手数が増えていきますが難しいことはありません。じっくりと制作していきましょう。

1　ステンドグラスの窓を作ろう

Worldモードで画面上部の【＋】ボタンを押して新しいオブジェクトを生成します。Modelモードに移行し、画面上部右上の【Resize Model】ウィンドウに「38 1 116」と入力し、モデルのサイズを設定しましょう。

y軸（厚み）を1としています。ステンドグラスの窓には厚みがあるため、後に厚みを出しますが、最初は描きやすくするために厚みを1としています。このように最初はドット絵の手法で描き、後に厚みをつける手法はよく使うので覚えておきましょう。

STEP1-04で行ったようにオブジェクトに名前をつけておきましょう。ここでは「stained glass」と名付けました。「stained glass」で使用しているカラーは3段目から5段目の色になります。画像を参考にしながら、【Brush】→【Box Mode[B]】→【Attach】でボクセルを置いていきましょう。大きさ以外は作例の通りに作らなくても構いません。自由な発想でお好きな窓を作りましょう。窓のような左右対称な物をモデリングする時は、【Mirror Mode X】をONにして作業すると良いでしょう。

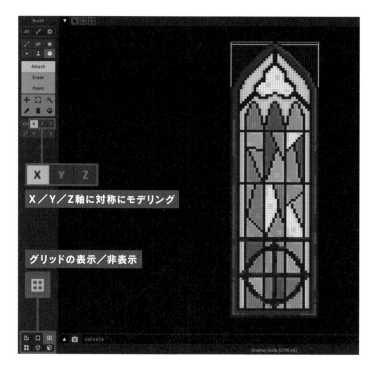

X／Y／Z軸に対称にモデリング

グリッドの表示／非表示

次に窓に厚みをつけます。画面右側Editパネルの【Scale】に「y 3」と入力❶して「Enter」キーを押してください。これで窓に3ボクセル分の厚みがつきました。【Resize Model】ウィンドウのyの数値が3になっていることを確認❷してください。

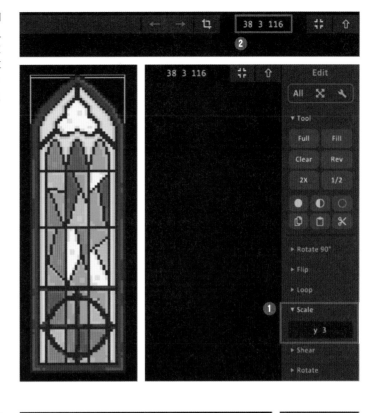

Worldモードに移行し、「stained glass」の位置を設定します。画面右側の【Edit】→【Position】x:−53 y:214 z:160と設定❸してください。また、【Edit】→【Order】→【First】をクリック❹してください。これは奥の壁とステンドグラスの窓のどちらを前面に表示するかの設定です。ここでは窓が前面に表示されて欲しいので窓を【First】に設定します。この設定は【Model】モード時にはわかりづらいですが、後に解説する【Render】モード時に効果を発揮します。

2 ドアを作ろう

まずはドア枠を作っていきます。
Worldモードで画面上部の【＋】ボタ
ンを押して新しいオブジェクトを生
成します。Modelモードに移行し、
画面上部右上の【Resize Model】ウィ
ンドウに「49 3 86」と入力し、モデ
ルのサイズを設定しましょう。

縦枠から作っていきます。次にカラー
パレットの【index：251】を選択し、
【Brush】→【Face Mode】→【Attach】
を選択し、【Mirror Mode】XをONに
します。

モデルを描きやすいように回転さ
せ、Yの面にカーソルを合わせて幅
が3ボクセルになるようにドラッグ
します。ドラッグする量に合わせて
画面下のコンソール部分に「Layer：
〇」と出ますので、「Layer：3」とな
るようにドラッグしてください。

次に上枠を作っていきます。ブラシ設定はそのままに、今度は見上げるようなカメラ位置にします。Zの面にカーソルを合わせ、先程と同じ要領で3ボクセル分の枠を作りましょう。ドア枠ができました。

次にドア本体を作っていきましょう。Worldモードで画面上部の【＋】ボタンを押して新しいオブジェクトを生成します。Modelモードに移行し、画面上部右上の【Resize Model】ウィンドウに「43 3 83」と入力し、モデルのサイズを設定しましょう。ドア本体に使用する色はカラーパレットの7〜8段目です。画像を参考にしながら制作してください。大きさ以外は作例の通りに作らなくても構いません。自由な発想でお好きな柄のドアを作りましょう。

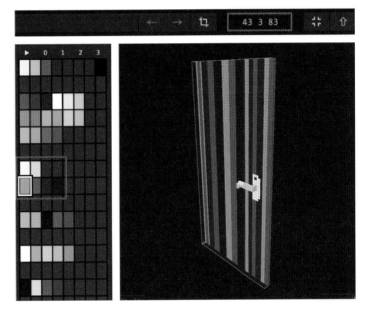

POINT

Axis Mode

【Axis Mode】はX Y Zそれぞれの軸に対して一直線に作用するモードです。縦（z）方向に一直線に色を塗りたい時はzをONにして塗ってください。

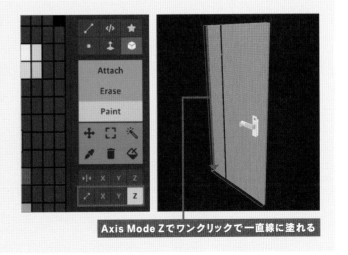

Axis Mode Zでワンクリックで一直線に塗れる

71

次にドア本体に厚みをつけていきます。下準備として【Resize Model】ウィンドウに「43 9 83」と入力し、モデルのサイズを変更しましょう。厚み（y）を9としていますが、6以上であれば任意の数値で大丈夫です。この工程を終えた後の最終的なモデルサイズは「43 6 83」となります。右の手順を行い、【Resize Model】ウィンドウが「43 6 83」となっていることを確認してください。

❶ Editパネルの【Select All（「Ctrl」＋「A」）】で全て選択
❷ Editパネル【Copy Voxels（「Ctrl」＋「C」）】でコピー
❸ Editパネル【Paste Voxels（「Ctrl」＋「V」）】で貼りつけ
（同じ位置に重なって貼りつけされるので見た目上の変化はありません）
❹ Editパネルの【Flip】Yでコピー貼りつけしたものをY軸反転させる
❺ Editパネルの【Loop】＋Yを3回クリックして位置を調整します
❻ 画面上部の【Fit Model Size】でモデルに合わせたサイズにします。

※macの場合「Ctrl」キーは「Command」キーとなります。

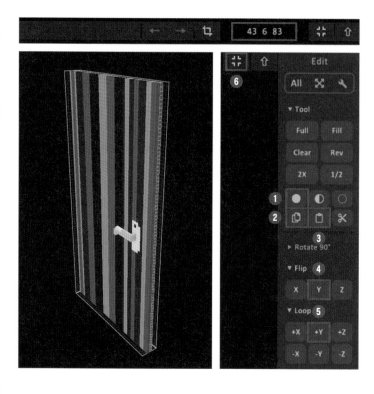

次にドアの角度を変えます。Worldモードに移行して、ドア本体を選択し画面右側【Tool】パネルの【Rotate 90°】zを3回クリックします。ドア枠に対してドアが開いた状態になりました。

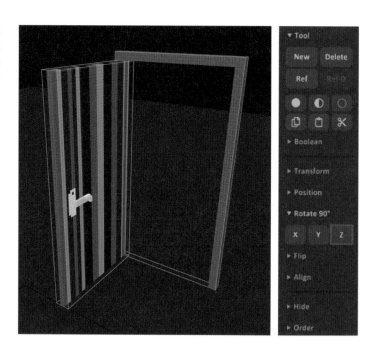

次にドア本体と先に制作したドア枠を一つのオブジェクトとして統合します。ドア本体を選択した状態で「Shift」キーを押しながらドア枠を選択します。これで2つのオブジェクトを選択した状態になりました。【Tool】パネルの【Boolean】→【Union of Objects】をクリックします。これでドア本体とドア枠が一つのオブジェクトとして統合されました。ここで注意点があります。【Union of Objects】で統合したオブジェクトはレイヤーが0に戻ります。また、名前もデフォルトに戻ります。適宜変更しましょう。

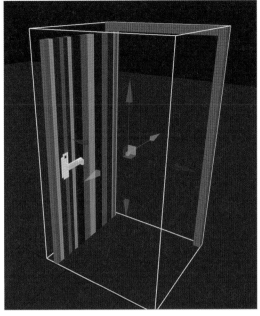

Worldモードに移行し、ドアの位置を設定します。画面右側の【Edit】→【Position】x:−115 y:193 z:133と設定してください。その際にドアに合わせてback wallの壁をくり抜いてください。これでドアが完成しました。

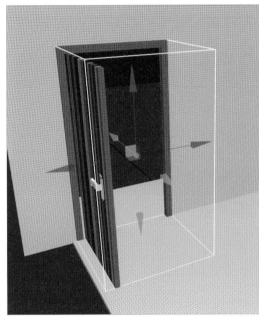

3 デッサン用石膏像を作ろう

部屋の中央に配置するデッサン用石膏像を作っていきましょう。Worldモードで画面上部の【＋】ボタンを押して新しいオブジェクトを生成します。Modelモードに移行し、画面上部右上の【Resize Model】ウィンドウに「13 11 25」と入力し、モデルのサイズを設定しましょう。石膏像に使用しているカラーは10段目の色（【index: 177】【index: 178】）になります。画像を参考にしながら、作っていきましょう。厚さを1にしてシルエットを制作してから厚みをつけていくと作りやすいでしょう。大きさ以外は作例の通りに作らなくても構いません。自由な発想でお好きな物を作りましょう。

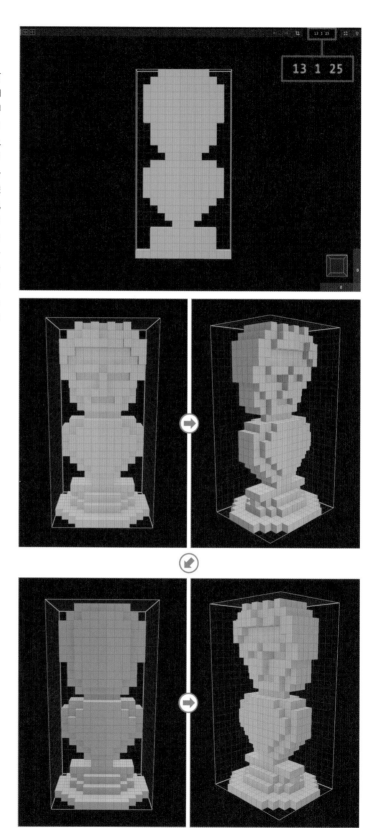

次に石膏像を置く台を作っていきます。Worldモードで画面上部の【＋】ボタンを押して新しいオブジェクトを生成します。Modelモードに移行し、画面上部右上の【Resize Model】ウィンドウに「23 1 24」と入力し、モデルのサイズを設定しましょう。台に使用しているカラーは10段目の色（【index: 181】【index: 182】）になります。カラーパレットの【index: 181】を選択して、【Brush】→【Face Mode】→【Attach】でオブジェクト枠いっぱいにボクセルを敷き詰めます。

次に台に敷かれている布のヒダヒダを表現するためにテクスチャをつけていきます。ここでは同じ図柄を任意の範囲に複製する方法を学びましょう。カラーパレットの【index: 182】を選択❶、x:3 y:0 z:21の位置からx:3 y:0 z:0の位置まで塗ります❷。

【Brush】パネルの【Marquee Select [M]】をクリック、さらにその下のMarquee Option【Box Select】❸をクリックします。そしてx:2 y:0 z:21を始点にx:3 y:0 z:0までドラッグして範囲選択します。

【Brush】パネルの【Transform】を
クリックし、さらに【Wrap】をクリッ
クします。そして赤矢印の隣の■を
掴みそのまま右方向へドラッグして
模様を複製しましょう。

このように同じ模様が連続する場所
はこの方法を使うと簡単に複製でき
ます。

画像を参考にディテールを描き込み
ます。

厚みをつけましょう。STEP2-01で
やったように、画面右側Editパネル
の【Scale】に「y 23」と入力して
「Enter」キーを押してください。こ
れで23ボクセル分の厚みがつきまし
た。【Resize Model】ウィンドウのy
の数値が23になっていることを確認
してください。

余力がある方はディテールアップを目
指しましょう。画像を参考にして台の
足や布の膨らんだ部分などの細かい
部分を制作してみてください。円を描
く時は【Brush】パネルの【Geometry
Mode[L]】→【Attach】、Geometry
Mode Optionの【Circle】を使うと
よいでしょう。台が完成しました。

台の足の部分（真下からの図）

STEP2-02で行ったように、石膏像
と台を一つのオブジェクトとして統
合しましょう。石膏像を選択した状
態で「Shift」キーを押しながら台を
選択します。これで2つのオブジェ
クトを選択した状態になりました。
Toolパネルの【Boolean】→【Union
of Objects】をクリックします。こ
れで石膏像と台が一つのオブジェク
トとして統合されました。World モー
ドに移行し、石膏像の位置を設定し
ます。画面右側の【Edit】→【Position】
x:0 y:79 z:115と設定してください。
これで石膏像が完成しました。

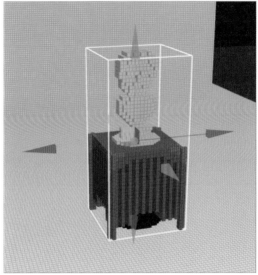

4 イーゼルとキャンバスと椅子を作ろう

まずは椅子を作っていきましょう。
Worldモードで画面上部の【＋】ボタ
ンを押して新しいオブジェクトを生
成します。Modelモードに移行し、
画面上部右上の【Resize Model】ウィ
ンドウに「7 7 9」と入力し、モデル
のサイズを設定しましょう。椅子に
使用しているカラーは12段目の色
（【index: 163】【index: 164】【index:
165】）になります。先に解説した
【Circle】機能や【Mirror Mode】機
能を使ってみましょう。

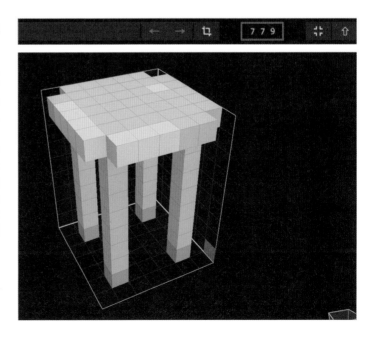

次はイーゼルを作ります。ここでは
ボクセルを任意の角度に傾ける
【Rotate】機能について解説します。
Worldモードで画面上部の【＋】ボタ
ンを押して新しいオブジェクトを生
成します。Modelモードに移行し、
画面上部右上の【Resize Model】ウィ
ンドウに「23 18 45」と入力し、モ
デルのサイズを設定しましょう。
イーゼルに使用しているカラーは12
段目の色（【index：163】【index：164】
【index：165】）になります。カラー
パレットの【index：164】を選択して
x：10 y：8 z：0の位置にボクセルを一
つ置きます。

次に【Brush】→【Face Mode】→
【Attach】を選択します。先に置い
た一つのボクセルから上方向にド
ラッグして「Layer：35」となるよう
にドラッグしてください。ボクセル
を36ボクセル分の高さまで積み上げ
ました。

次に【Rotate】機能で角度をつけて
いきます。Toolパネルの【Rotate】
ウィンドウに［y 11.310］と入力し、
「Enter」キーを押してください。続
けてToolパネルの【Rotate】ウィン
ドウに［x －11.310］と入力し、
「Enter」キーを押してください。こ
れでxy軸方向に角度をつけることが
できました。

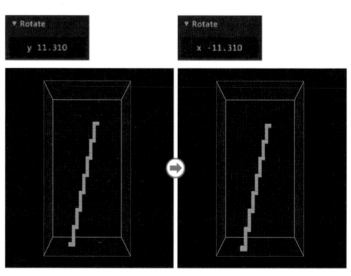

次に位置を調整しましょう。Toolパ
ネルの【Select All】で全選択して、
【Loop】の［−x］を6回、［−y］を4
回クリックして画像と同じ位置に
もってきます。次にSTEP2-02で行っ
たようにコピー＆ペーストで同じも
のを右側に複製します。画像のよう
になりました。Modelモード中のオ
ブジェクトの移動は【Loop】機能を
使う以外にも、選択中のオブジェク
トを「Ctrl」キー（mac:「command」
キー）を押したまま直接掴んでドラッ
グでも行うことができます。

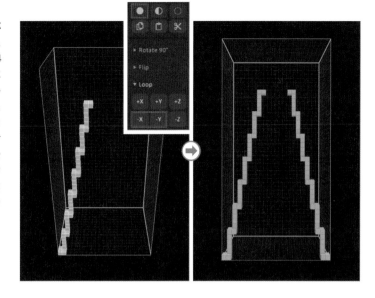

次にイーゼルの奥の足を作っていき
ます。【Brush】→【Box Mode[B]】
→【Attach】、【Axis Mode】ZをON
にします。x:11 y:13 z:0の位置を
クリックして、垂直一直線にボクセ
ルを置きます。次に【Rotate】機能
で奥の足を手前に傾けましょう。そ
のままの状態で【Brush】パネルの
【Marquee Select[M]】クリックして、
続けて奥の足をクリックします。こ
れで奥の足だけを選択することがで
きました。

そのまま選択を維持した状態でTool
パネルの【Rotate】ウィンドウに［x
11.310］と入力し、「Enter」キーを
押してください。奥の足を手前に傾
けることができました。後は画像を
参考にしてキャンバスが乗る台など
細かい部分を足していきましょう。
大部分はキャンバスで隠れるのであ
る程度で構いません。

イーゼルの仕上げとして色を塗っていきましょう。ここではランダムに色をつけることができる、【Random Voxel Colors】機能を紹介します。【Brush】→【Region Select[N]】をクリック、その下の【Region】が【Same Palette Color】になっていることを確認してください。その状態でキャンバスモデルをクリックします。同じ色の部分が選択されました。

どこでもいいのでキャンバスモデルをクリック

この選択された範囲にランダムに色をつけていきます。そのままの状態でカラーパレットの【index:163】から【index:164】にかけてドラッグします。該当部分のカラーパレットに白い点がつき、2つの色を選択した状態になりました❶。右クリックメニューから【Random Voxel Colors】をクリックします❷。これでイーゼルモデルに先程選択した2色を使ったランダム色がつきました。色の選択数を増やすことでランダム色付けに使用する色を増やすことができます。

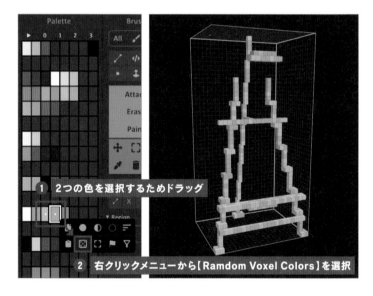

❶ 2つの色を選択するためドラッグ

❷ 右クリックメニューから【Ramdom Voxel Colors】を選択

次にキャンバスを作っていきます。Worldモードで画面上部の【＋】ボタンを押して新しいオブジェクトを生成します。Modelモードに移行し、画面上部右上の【Resize Model】ウィンドウに「21 1 30」と入力し、モデルのサイズを設定しましょう。キャンバスに使用しているカラーは12段目の色（【index:161】【index:162】）になります。画像を参考にして作りましょう。

キャンバスが完成しました。最後に椅子、イーゼル、キャンバスの位置を調整しましょう。Worldモードに移行し、画面右側の【Edit】→【Position】でそれぞれのオブジェクトの位置を設定してください。画像のような位置になります。お疲れ様でした。これでキャンバスは完成です。

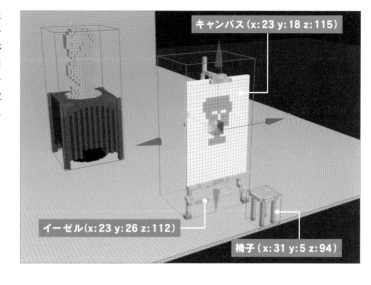

キャンバス（x:23 y:18 z:115）

イーゼル（x:23 y:26 z:112）

椅子（x:31 y:5 z:94）

5 ウォールランプを作ろう

壁の灯りを作っていきましょう。Worldモードで画面上部の【＋】ボタンを押して新しいオブジェクトを生成します。Modelモードに移行し、画面上部右上の【Resize Model】ウィンドウに「13 14 28」と入力し、モデルのサイズを設定しましょう。ウォールランプに使用しているカラーは14段目の色になります。

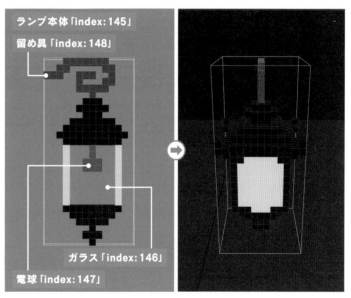

ランプ本体「index:145」

留め具「index:148」

ガラス「index:146」

電球「index:147」

画像を参考にしながら、作っていきましょう。作例の通りに作らなくても構いません。自由な発想でお好きなランプを作りましょう。電球の部分はガラスで覆われて見えませんが、後に解説するレンダリング時に光らせます。断面図を参考に電球も忘れずに作っておきましょう。

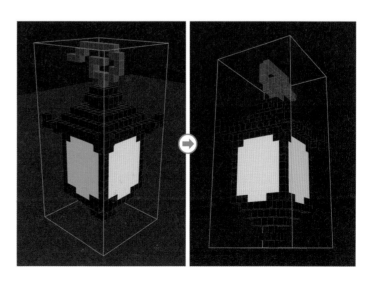

ウォールランプのモデリングが完成しました。位置を調整しましょう。Worldモードに移行し、画面右側の【Edit】→【Position】x:58 y:207 z:201と設定してください。

部屋内にもう一つランプを設置します。Worldモードでランプを選択し、「Shift」キーを押しながら、赤い矢印を掴んで左方向にドラッグします。そして複製されたランプを任意の位置に置きます。ここでは【Position】x: −113 y:207 z:201と設定します。これでウォールランプが完成しました。

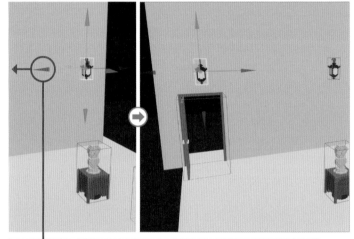

「Shift」キーを押しながら赤い矢印を掴んで左方向にドラッグする

6 飾り棚を作ろう

飾り棚を作りましょう。Worldモードで画面上部の【＋】ボタンを押して新しいオブジェクトを生成します。Modelモードに移行し、画面上部右上の【Resize Model】ウィンドウに「48 7 49」と入力し、モデルのサイズを設定しましょう。飾り棚に使用しているカラーは16段目の色になります。

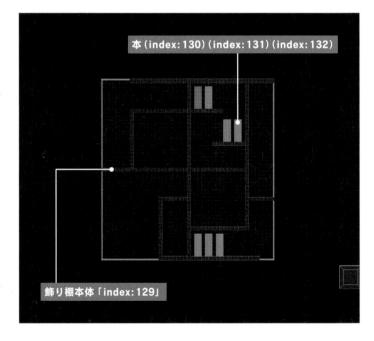

本（index: 130）（index: 131）（index: 132）

飾り棚本体「index: 129」

画像を参考にしながら、作っていきましょう。作例の通りに作らなくても構いません。自由な発想でお好きな飾り棚を作りましょう。STEP2-01でステンドグラスの窓を作った時のように最初は描きやすくするために厚みを1にして制作しても良いと思います。

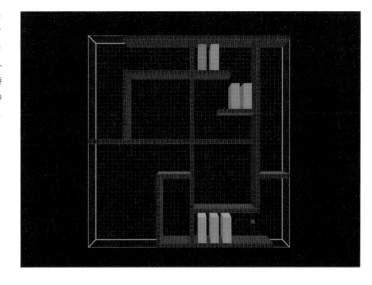

次は棚に飾る小さな鉢植えを作りましょう。Worldモードで画面上部の【＋】ボタンを押して新しいオブジェクトを生成します。Modelモードに移行し、画面上部右上の【Resize Model】ウィンドウに「7 6 11」と入力し、モデルのサイズを設定しましょう。鉢植えに使用しているカラーは17段目の色になります。画像を参考にしながら、作っていきましょう。

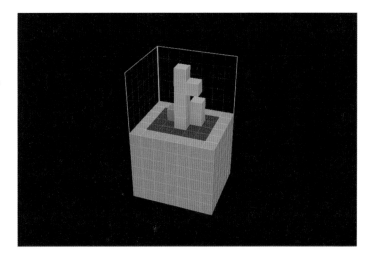

飾り棚と鉢植えのオブジェクトを統合します。STEP2-02で行ったように【Union of Objects】を使用します。仕上げに位置を調整しましょう。Worldモードに移行し、画面右側の【Edit】→【Position】x:21 y:210 z:172と設定してください。その際にドアに合わせてback wallの壁をくり抜いてください。これで飾り棚の完成です。

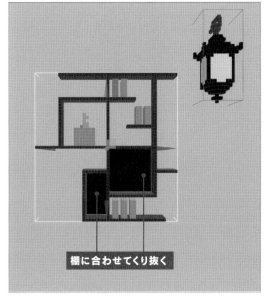

棚に合わせてくり抜く

7 壁の模様を塗ろう

内装の仕上げに奥の壁を塗っていきましょう。少し色をつけ加えるだけで完成度がグッとあがります。効果的な色の配置を考えながら見栄えを良くしていきましょう。カラーパレットの1段目の色を使用します。画像を参考にして色を塗りましょう。お疲れ様でした。これで全てのモデリングが完成しました。次は撮影のための準備をしていきましょう。

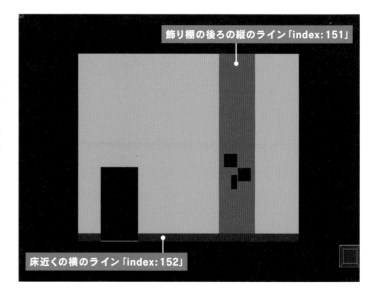

飾り棚の後ろの縦のライン「index:151」

床近くの横のライン「index:152」

STEP 03 　撮影の準備をしよう

Render機能を使って表面の質感、光源、シェーディングなどの効果を加え、最終的な作品として表示させましょう。

1 レンダリング設定

Renderは画面左上の【Render】をクリックすることでレンダリングが開始されます。Renderには少し時間がかかります。画面上部の青いバーが左から右に向かって進んでいきます。このバーが右いっぱいまで進めばレンダリング完了です。これからレンダリングの様々な設定をしていきますが、まずは未設定の状態を確認してみましょう。

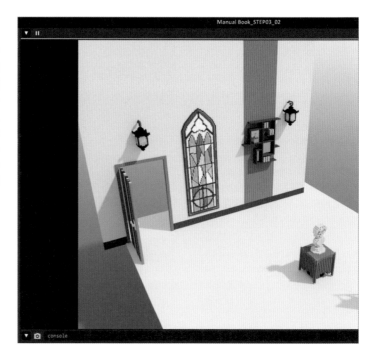

それでは実際にレンダリングの様々
な設定をしていきましょう。まずは
ウォールランプの質感を設定しま
しょう。ウォールランプに使用してい
るカラーは右の通りです。ランプ本
体の質感を金属らしく見えるように
設定します。【Render】をクリック、カ
ラーパレットから【index: 145】を選
択。【Matter】→【Material】→【Metal】
を右のように設定。これでランプ本
体の質感が金属らしく見えるように
なりました。

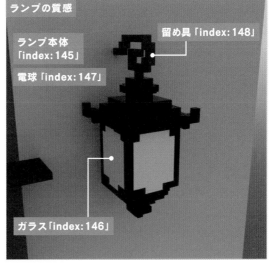

同じようにガラスと電球も質感を設
定していきます。【Render】をクリッ
クし、カラーパレットから【index:
146】を選択。【Matter】→【Material】
→【Glass】を右のように設定。

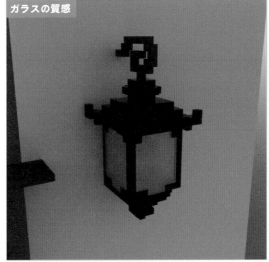

電球はこのように設定します。
【Render】をクリックし、カラーパ
レットから【index: 147】を選択。
【Matter】→【Material】→【Emit】
を右のように設定。これでウォール
ランプのレンダリング用設定は完了
です。

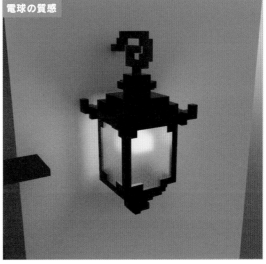

次はステンドグラスの窓のガラスの
質感を設定していきます。ガラスに
使用している色は【index：220】から
【index：236】の13色です。ウォール
ランプの時と同様に以下の様に設定
していきます。【Render】をクリッ
クし、カラーパレットから【index：236】
を選択。【Matter】→【Material】→
【Glass】を右のように設定。

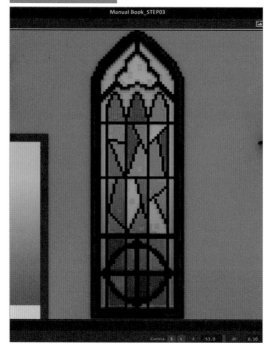

ガラスのレンダリング用設定は全て
同じ数値です。コピー＆ペースト機
能を使って残りの12色を一気に設定
してみましょう。【Render】をクリッ
クし、カラーパレットから【index：
236】を選択。【Matter】→【Material】
→【Copy Material】をクリック❶。
カラーパレットの【index：237】から
【index：220】を範囲選択❷（「Shift」
キーを押しながらクリックすること
で複数選択できます。その際、選択
している色に白い点がつくので目安
にしましょう）。【Matter】→【Material】
→【Paste Material】をクリック❸。
これで【index：236】から【index：220】
のガラス、全てのレンダリング用設
定が同じ数値になりました。

ガラスのレンダリング用設定

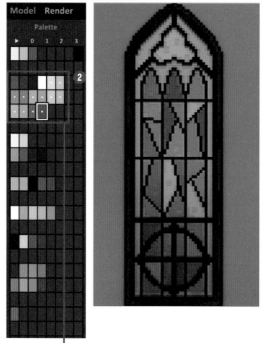
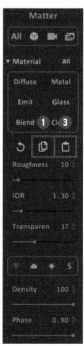

複数選択されている部分に白い点がつきます

次に、全体の光（太陽光）の設定をしていきます。【Render】をクリック。【Show Lighting Settings】（太陽アイコン）をクリックし、

【Sun】
- Angle：52 189
- Area：3
- Intensity：100
- 色：36 255 255

　※ここで太陽光の色を設定しています。

【Sky】
- Intensity：28
- 色：0 0 255

と設定します。

次にサンプリングの設定をしていきます。ここでは光の強さ、拡散力、跳ね返り、影のつき方などの設定を行います。【Show Sampling Settings】をクリックして右の様に設定してください。これでレンダリングの設定が完了しました。はじめの画像と見比べてみましょう。かなり雰囲気が変わったと思います。レンダリングの設定に正解はありません。作例の通りでなくても構いません。設定数値を細かく調整して、お好きな設定を見つけてみましょう。

太陽光の設定

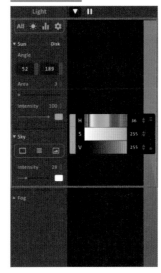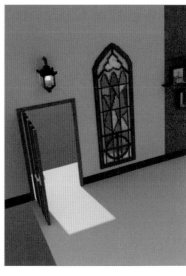

サンプリングの設定

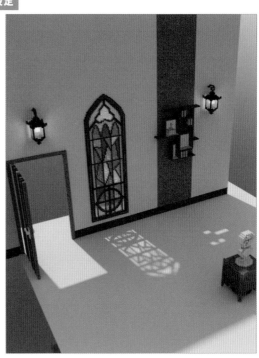

2 カメラ設定

撮影のためのカメラ設定を行いましょう。まずは全体の中心をとるためのガイドとなるオブジェクトを作成します。このガイド線オブジェクトは作品内では表示されません。カメラ位置を設定する補助の役割を果たします。Worldモードで画面上部の【＋】ボタンを押して新しいオブジェクトを生成します。Modelモードに移行し、画面上部右上の【Resize Model】ウィンドウに「1 1 195」と入力し、モデルのサイズを設定しましょう。【Brush】→【Face Mode】→【Attach】でオブジェクト枠いっぱいにボクセルを置きます。位置を調整しましょう。Worldモードに移行し、画面右側の【Edit】→【Position】x:0 y:79 z:118と設定してください。レイヤーは「guide」と名付けた4番目のレイヤーに設定します。

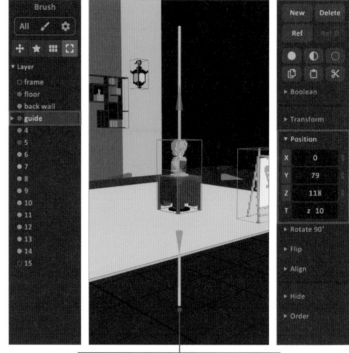

ガイド線のこの位置が作品の中心地点です

これでガイド線が完成しました。このガイド線を軸としてカメラ位置を設定していきます。まずは【Show Camera Control】パネルを表示させます。画面下部のカメラアイコンの左隣の矢印をクリックしてください。【Show Camera Control】パネルが表示されました。このパネルではカメラの位置を微調整したりセーブ＆ロードしたりとカメラに関する細かい設定を行うことができます。

最終的なカメラ位置を設定するまえ
に以下の点を確認してください。

- flameレイヤー（手前の壁）を非表
 示にしている場合は表示
- 画面右下の【Show Camera Ruler】
 と【Show View Cube】をONに

それでは作品として表示させる最終
的なカメラ位置を設定していきます。

それでは作品として表示させる最終
的なカメラ位置を設定していきま
す。Worldモードでガイド線オブジェ
クトを選択します❶。画面右下の
【Recenter Camera】❷をクリック
してガイド線を真正面にとらえます
（この時斜めに自動補正されてしま
う場合はある程度手動でカメラを真
正 面 か ら の 画 角 に し て か ら
【Recenter Camera】をクリックし
てください）。各数値が画面のよう
になっていることを確認❸してくだ
さい。【Camera Slot】0を選択❹し
て、【Save Camera】のS❺をクリッ
クします。

【Camera Slot】0番にカメラ位置が
セーブされました。これでカメラの
位置を動かしても【Camera Slot】0
番を選択して【Load Camera】を押
すことでセーブされたカメラ位置を
呼び出すことができます。これで作品
として表示させる最終的なカメラ位
置の設定が終わりました。次はいよ
いよ実際に撮影をしていきましょう。

3 撮影をしよう

それでは撮影をしていきましょう。カメラの角度を変えながら計20枚の画像を撮影します。【Camera Slot】0番を選択して【Load Camera】のLをクリック❶します。4番目のレイヤー（ガイド線）を非表示にします❷。【Render】をクリックします。画面右上の【Image Size】ウィンドウに「1080 1080」と入力❸します。

画面上部の青いバーが右端まで進むのを待ち、画面左下のカメラマークをクリック❹して画像を保存します。保存名は「001.png」とします。カメラの角度を変えるために画面右下の【Yaw】に「−1」と入力❺して「Enter」キーを押します。これを繰り返しカメラの角度を1°ずつ変えながら「020.png」まで撮影を続けます。

【Yaw】を「−2 −3 −4 〜−10」と−10°まで作ります（ファイル名は「011.png」）。角度を戻し【Yaw】を「−9 −8 −7 〜−1」と作ります。−1（ファイル名は「020.png」）に戻るまで撮影を続けます。

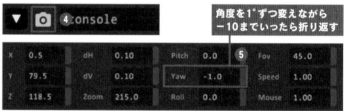

角度を1°ずつ変えながら
−10までいったら折り返す

STEP 04 GIFアニメーション画像を作ろう

MagicaVoxelにはGIFアニメーション画像を作る機能はありません。他のソフトを使いGIFアニメーション画像を作りましょう。

1 GIFアニメーション 画像を作ろう

STEP3で撮影した20枚の画像を使ってGIFアニメーションを作っていきます。GIFアニメーション画像が作れるツールであれば指定はありません。ここではコマ毎にウェイトを指定できるGiamというツールを使って解説します。Giamを起動しましょう。Giamに画像をインポートしましょう。STEP3で撮影した20枚の画像（001.pngから020.png）を左下のウィンドウにドラッグ＆ドロップします。

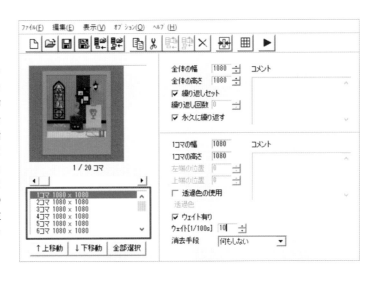

20枚の画像が読み込まれました。次にウェイトを設定します。ウェイトはそのコマでの待機（静止）時間を表します。数値が大きいほど待機時間が伸びます。デフォルトは10。最初の1コマ目と折り返し地点の11コマ目を少し静止させたいのでウェイトを20に設定します。その他のコマはデフォルトの10のままです。これで設定は完了です。左上のアイコン4つ目をクリックして任意の場所に任意の名前をつけて保存してください。

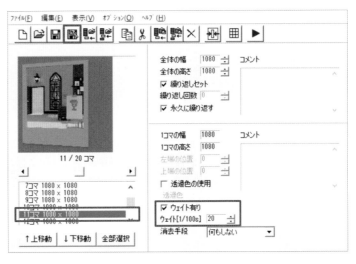

保存の際に出てくる「Gif書き込みオプション」はデフォルトのままで構いません。GIFアニメーション画像の完成です。お疲れ様でした。

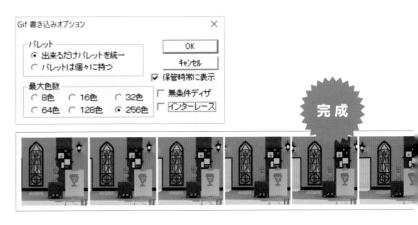

完成

「MagicaVoxel」と「VoxEdit」を組み合わせ よりディテールの細かい建物を作成する

「MagicaVoxel」と「VoxEdit」を組み合わせた作例を紹介します。基本的なモデリングは「MagicaVoxel」で行っていますが「VoxEdit」とも連動させてより自由な表現にします。

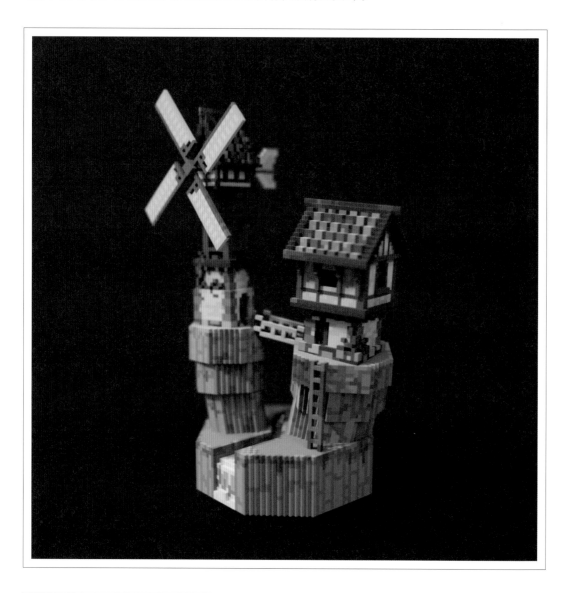

解説	ハードン

今回の作品について

ここでは「MagicaVoxel」で作成したパーツを「VoxEdit」を使って配置するという方法で、風車小屋のある風景を作成したいと思います。「VoxEdit」では自由に角度や位置を変えられるので、「MagicaVoxel」とは違った表現ができます。

X
@HardBone01

Instagram
@hardbone01

使用ツール

 MagicaVoxel
Ver.0.99.7.0

VoxEdit
Ver.1(1)

STEP 01 「MagicaVoxel」でパーツを作成しよう

まずは「MagicaVoxel」でモデルのパーツを作成します。細かな部分は後で作成するので、簡単に形を作るだけで大丈夫です。個別に配置したいものやアニメーションをつけたい部分はパーツを分けておきましょう。

1 風車小屋を作る

風車小屋を作成します。それぞれ角度を変えて配置したいので、風車の羽と小屋の上部分と下部分の3パーツに分けて作成します。

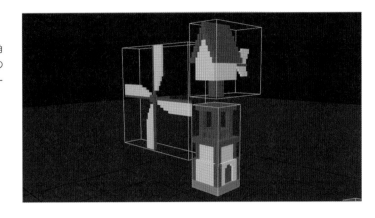

2 家を作る

風車小屋の隣に配置する家を作成します。これは1パーツにまとめておきます。屋根や瓦を別パーツにしておくことでより凝った作りにすることもできます。

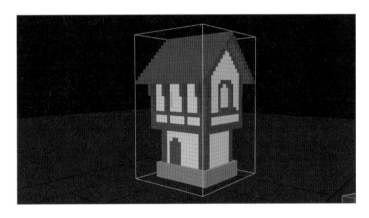

3 地面を作る

土台となる地面を作成します。平面だと少し寂しいので、段差をつけて川も作成しました。

風車小屋を乗せるための岩を作成します。3パーツに分けて、一番上の草の部分は緑色に塗ります。

同様に家を乗せるための家を作成します。同じように3パーツに分けて先ほどのものより少し短めにしておきます。

4　小物を作る

岩と岩の間をつなぐつり橋を作成します。

岩に上るためのはしごも作成します。

5　できあがったパーツをまとめる

全てのパーツが完成したら、全体のバランスを確認しておきます。

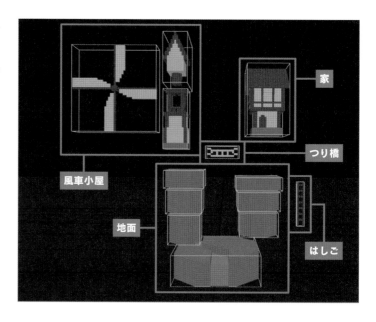

STEP 01で作成したパーツを「VoxEdit」内で使用できるように、読み込み作業を行います。「MagicaVoxel」ではパーツの角度を90度ずつしか変えることができません。「VoxEdit」を使うことで、パーツの角度や位置を自由に設定することができます。

1 ファイルを作成する

「VoxEdit」でファイルを作成します。【アニメーター】❶の【新しいASSETを作成】❷を選択し、名前をつけてファイルを作成します。ファイル名やファイルの場所は分かりやすくしておきましょう。今回は風車を作成するのでファイル名は「Windmill」にしておきます。

2 パーツを読み込む

先ほど作成した「MagicaVoxel」のファイルを開きます。画面右の【ライブラリ】の欄の【…】❶から【VOXをインポート】❷を選択し、STEP 01で作成したvoxファイルを開きます。全てのパーツが読み込まれているか確認しておきましょう。「MagicaVoxel」のファイルが保存できていない場合、パーツが読み込まれていないことがあります。

中級編

PART 2

「MagicaVoxel」と「VoxEdit」を組み合わせよりディテールの細かい建物を作成する

読み込みが成功すると、【ライブラリ】の欄にパーツが表示されます。

3 パーツに名前をつける

パーツの名前がすべて「Content(…」になっているので、作業がしやすいように読み込んだパーツに名前をつけていきます。パーツを右クリックして、【モデルの名前を変更】を選択して名前を変更します。パーツを選択した状態で「Ctrl」+「R」キー（mac:「command」+「R」キー）を押すことでも名前を変更できます。

4 パーツのピボットを設定する

【ライブラリ】のパーツをダブルクリックして、編集画面に移動し、パーツのピボット（回転軸）を設定します。今回は、パーツの中心あたりに設定しておけば問題ありません。細かなアニメーションをつけたりする場合はピボットの位置も工夫する必要があります。

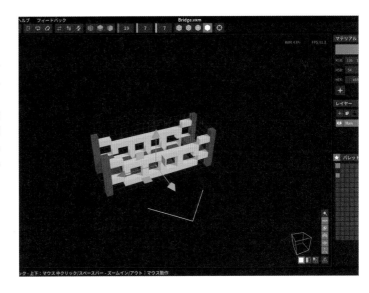

STEP 03　「VoxEdit」でパーツを配置する準備をしよう

「VoxEdit」内でパーツを配置するために、【骨格(ノード)】というものを作成します。少々面倒な作業ですが、重要なので丁寧に作成していきましょう。

1 ノードを作成する

STEP02でつけた名前を元にノードを作成します。今回は画像のようにノードを作成しました。この通りに作成する必要はありませんが、土台となるパーツが親になるように設定しておくと後の作業がやりやすいです。

2 ノードとパーツを リンクさせる

ノードを作成しただけでは画面にモデルが表示されないので、先ほど作成したノードとパーツをリンクさせます。【ライブラリ】のパーツをドラッグして❶移動させ、ノードの上でドロップします❷。すると、ドラッグしたパーツが中央の画面上に表示されます❸。これで画面上でパーツが配置できるようになります。

「VoxEdit」でパーツを配置しよう

パーツを移動させてレイアウトを組んでいきます。全体のバランスを見ながらパーツを配置していきます。

1 地面を配置する

パーツを配置して、土台となる地面を作成します。上に向かって広がるような形にしてみました。

2 風車小屋を配置する

先ほど配置した地面の上に風車小屋を配置します。羽の角度を変えて表情をつけます。

3 家を配置する

右側の岩の上に家を設置します。玄関が正面に来るようにしておきます。

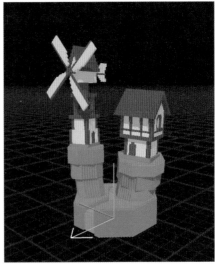

4 小物を配置する

岩と岩の間につり橋を架けて、右側の岩にはしごを立てかけます。これで全体の配置ができました。パーツ同士の位置が直線的になりすぎないように、少しずつ角度をつけながら配置していくと見栄えが良くなります。

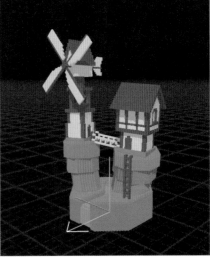

レイアウトが決まったら、「MagicaVoxel」でそれぞれのパーツを作りこんでいきます。「VoxEdit」内でもパーツの編集はできますが、「MagicaVoxel」に読み込むことで、コマンドなど「MagicaVoxel」特有の機能を使ってパーツを作ることができます。

1 「MagicaVoxel」へ モデルを同期する

まずは「VoxEdit」から「MagicaVoxel」へモデルを同期させます。左上の【ファイル】の【外部エディタと同期】から【MagicaVoxelへ同期】を選択します。

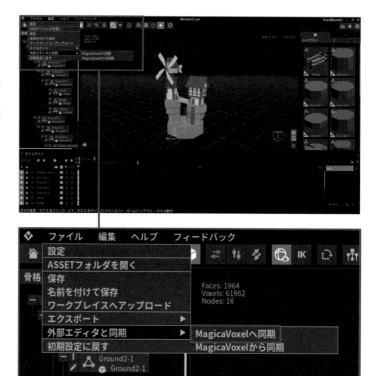

2 ファイルを開く

STEP2-01で作成した「VoxEdit」のファイル内に、新しく作成されたvoxファイルがあるので、それを「MagicaVoxel」で開きます。STEP1-01で作成したvoxファイルとは別のものなので注意してください。

ファイルを開くとすべてのパーツが
グループ化された状態になっている
はずです。

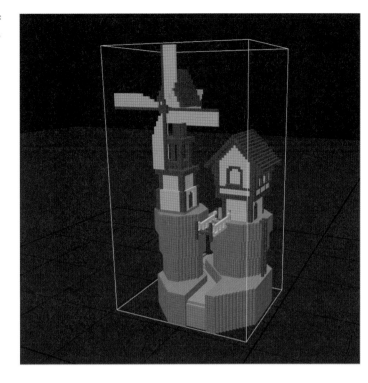

3 風車を作りこむ

風車小屋のディテールをアップして
いきます。羽は骨組みが透けて見え
ているような表現をしてみました。

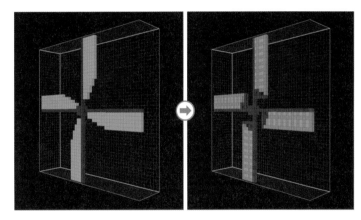

小屋は屋根を青く塗り、影や光の当
たる部分も塗り分けてみました。少
し寂しかったので、ワンポイントで
ツタと花を追加しました。何か物足
りないと感じた場合は、メインの色
と反対色の物を少し追加すると一気
に印象が変わります。今回は屋根の
青と反対色であるオレンジ色の花を
追加しています。

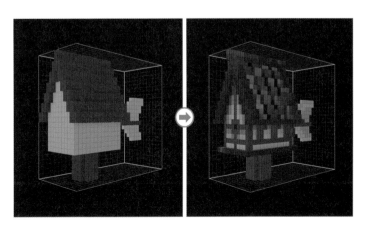

小屋の下部分はどっしりとした印象
になるように、石造りのような配色
にしました。これにもツタと花を追
加しておきます。

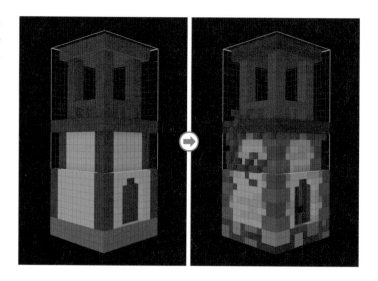

4 家を作りこむ

統一感が出るように一階部分は風車
小屋の下部分と、二階部分は風車小
屋の上部分と同じ配色にしました。

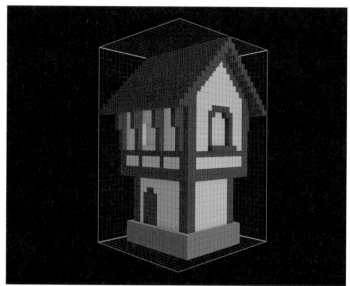

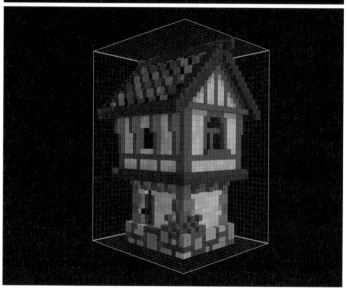

5 地面を作りこむ

草の部分を3色で塗り分け、岩の部分はこつこつした印象になるように模様を描いてみました。
ほかの岩の部分も同様に色をつけていきます。

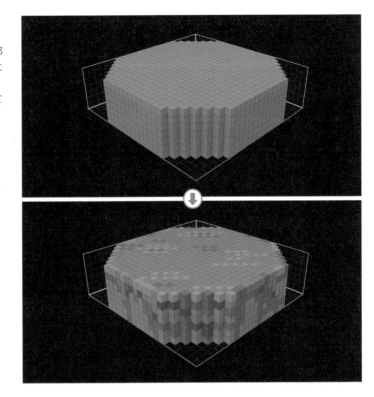

一番下の地面は、目立ちすぎないように岩の部分より少し暗めの配色にしました。模様も少し書き込みを減らしています。目立たせたくない部分は、コントラストを抑えたり、あえて描き込みを減らすといいです。

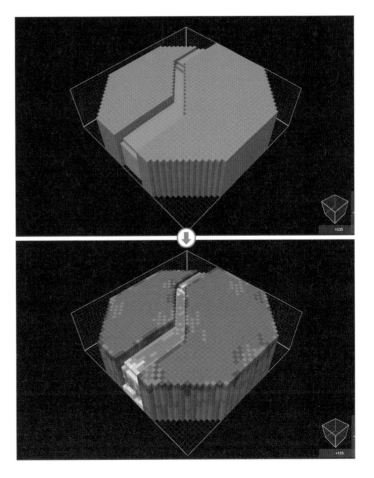

6 小物を作りこむ

橋とはしごにも少し汚れを追加して
おきます。小物類もあまり目立たせ
たい部分ではないので、塗り分けは
控えめにしておきます。

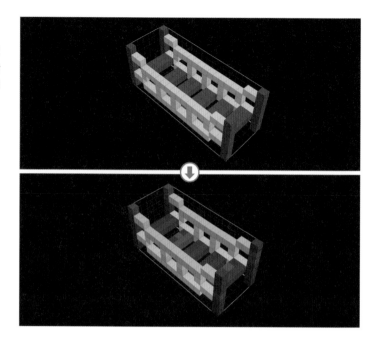

はしごは少し長かったので短くしま
した。

POINT

モデルの塗り分けについて

影になりそうな部分に青みがかった色をつ
けることで、メリハリがつきます。また、
影との境界線の部分の色の彩度を上げる
と、より情報量が増えます。

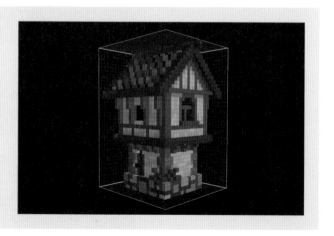

STEP 06　「VoxEdit」でモデルを仕上げる

「MagicaVoxel」で編集した内容を「VoxEdit」へ反映させるために、同期を行います。

1　「VoxEdit」へモデルを同期する

左上の【ファイル】の【外部エディタと同期】→【MagicaVoxelから同期】を選択します。すると編集した内容が反映されます。うまく反映されていない場合は、一度ホームに戻ってから再度開きなおしてください。

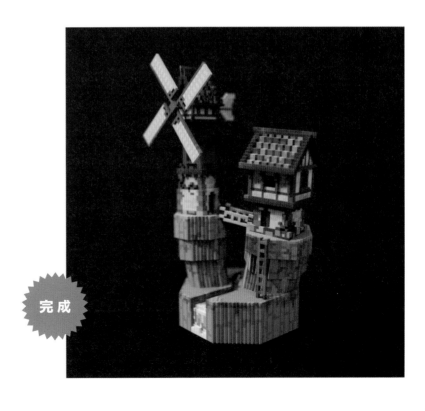

完成

ボクセルアート
上級編

上級編では難易度は高くなりますが、ボクセルアートでここまでできる！という作品を紹介していきます。「MagicaVoxel」の最新版ではアニメーション機能も追加されていますので出来上がったモデルにコマ送りの要領で動きをつけていくことができます。躍動感や臨場感のあるモーションになるように工夫しましょう。「Blender」という総合3DCGソフトとも連動させると質感やライティングに独自の雰囲気も追加させることが可能です。個性的な作品を目指してみましょう。

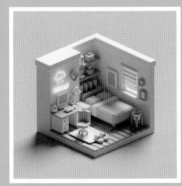

MagicaVoxelのアニメーション機能を使った
躍動感あるキャラクターのモーション

MagicaVoxelのアニメ機能について解説します。出力は連続した画像となりますので動画として出力したい
場合は動画編集ソフトを使いましょう。現時点ではWindowsのみの機能となりますのでご了承ください。

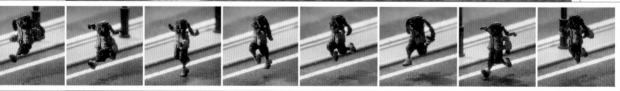

解説	Peccolona

今回の作品について

今回はMagicaVoxelのバージョン0.99.7以降に追加
されたアニメーション制作機能を使ってループアニ
メーションを作ります。非常に工程数のかかる制作で
すが、ストップモーションアニメのような味のある映
像を作成できます。

X
@Peccolona_tnjr

使用ツール

Instagram
@peccolona_voxel

 MagicaVoxel
Ver.0.99.7.0

STEP 01　モデリングの準備をしよう

まずはアニメーションをつけるモデルの作成をしますが、後の作業を楽にするための準備をいくつか先に行っていきます。

1　モデル制作画面の設定をする

まずは制作するキャラクターモデルのサイズを決めます。今回は高さ64ボクセルで4頭身ほどのキャラクターを制作するので、モデルのサイズを「64 64 64」に設定します。さらに、グリッドとフレームを表示しておきます。フレームのサイズは【Brush】パネルのディスプレイ設定から変更することができます。

2　ラフモデルの作成

制作サイズを決めたら、次は平面のモデルでキャラクターのバランスを見ながらラフを制作していきます。【Box mode】のブラシでざっくりとボクセルを置いていきます。後でパーツごとに分けることを考えて、関節部分を色分けしてわかりやすくしています。

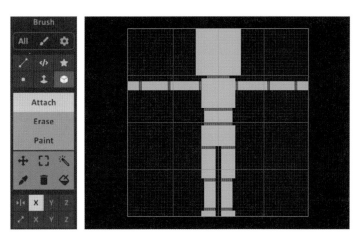

平面モデルができ上がったら、【Face mode】のブラシを使用して厚みをつけます。

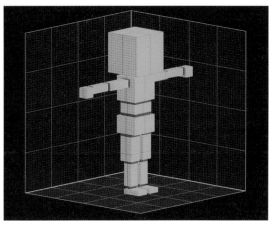

3 カラーイメージを決定する

キャラクターのバランスが決まったので、次はカラーを決めていきます。まず【Palette】上に肌用、服・靴用の色を仮で作成します。次に色の置き換えツールを使用してざっくりと色分けをしていきます。

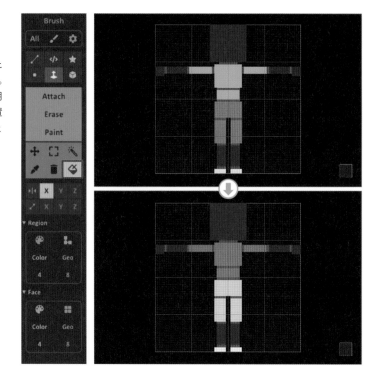

この際、【Region】設定で【Connected Region】を選択しておくと、繋がったボクセル内で色を置き換えるので、パーツごとに色分けする際に便利です。ここで色の組み合わせを試した結果、今回は黒い毛色にニンジンをイメージしたオレンジとグリーンの配色でキャラクターを制作することにしました。

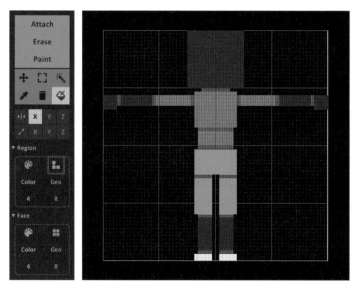

POINT

色の管理

【Palette】タブ上部の【Toggle Note】ボタンを押すと、メモを表示させることができます。ここにどのパーツに使用する色かを書いておくことで、パーツ数・色数が増えた際に管理しやすくなるので表示しておくのがおすすめです。

STEP 02 キャラクターのモデリング

ここから本格的なモデリング作業に入ります。全体的なバランスを見ながら制作したいのでこの段階では
まだパーツの分割を行っていません。

1 モデルの形作り

これまでに作ったラフモデルから、
より細かいディテールを出していき
ます。主に【Box mode】のブラシを
使用してボクセルを置いています。
この際、暗い色のボクセルは見づら
くなってしまうので一時的に色を明
るくすると作業しやすくなります。
今回は左右対象のモデルなので、
【Mirror Mode】のXをOnにしてい
ます。

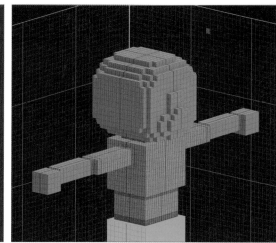

2 モデリングのコツ

ボクセルモデリングをしていくにあ
たって、作業中は正面からだけでな
く、色々な方向から見ながら制作し
ていくことが重要です。今回は少し
解像度が高めのモデルとなっている
ので、立体として破綻がないように
するため、特に気をつけるポイント
です。この段階でも後のパーツ分け
を意識して、あまり複雑な形状にし
ないようにしています。また、ディ
テールを制作している間にも、全体
の細かいバランス調整をしています。

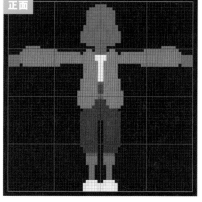

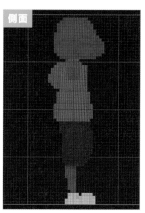

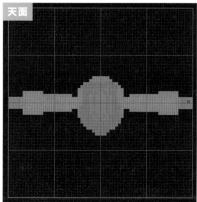

3 テクスチャリング

モデルの形ができ上がったら次はテクスチャリングを行います。スケール的に1ボクセル未満になってしまうような微妙な凹凸はこのテクスチャリングで表現しています。テクスチャはのちに設定する光源を意識して、陰影をつけるようにするとディテールが高まります。上半身では腕の内側やフード部分に落ちる影などをテクスチャで表現しているのがわかると思います。また、テクスチャリングと並行して細かいモデリングの調整も行っています。

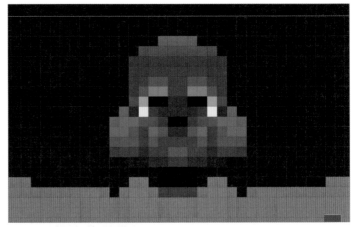

4 ランダム機能を用いた迷彩柄の作成

ズボンを迷彩柄にするため、ランダム機能を用いて作成します。まずは【Region select】を選択し、ズボン部分をクリックすることで同色のボクセルをすべて選択状態にすることができます。

 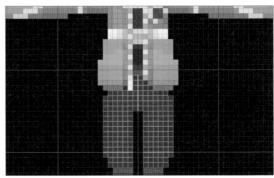

次にパレット上で使用する色を「Shift」キー＋クリックで複数選択し、右クリックメニューから【Random Voxel Colors】を選択すると、選択範囲の中でランダムにボクセルの色を変更してくれます。ここでも陰になる部分は少し暗い色になるように後に手動で微調整しています。

 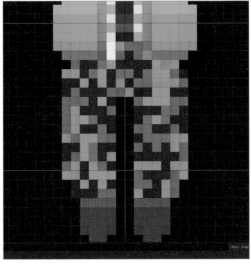

5 テクスチャリング完了

細部の修正を施し、テクスチャリングが完了しました。STEP2-02の段階と見比べて、モデルの情報量が多くなり、ディテールがより高まったことがわかると思います。アニメーションをつけ始めるとモデルの修正が困難になるので、モデリング上で気になる点がある場合はこの段階で全て修正しておくことを強くおすすめします。

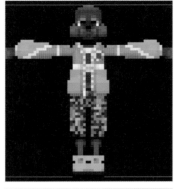
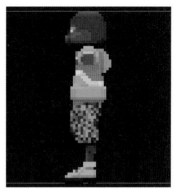
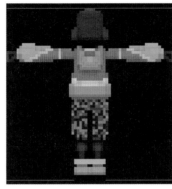

STEP 03 アニメーション用の準備

ここまででモデリングが完成しました。早速アニメーションをつけていきたいところですが、ここでも後の作業をスムーズに進めるための準備を先に解説していきます。

1 モデルのパーツ分け

ここからモデルを動かす部位ごとにパーツ分けしていきます。まずは選択ツール【Marquee Select】を使用し、分割したいパーツを選択します（ここでは頭部）。

次に「Ctrl」＋Xキーでパーツを切り取ります。TABキーでワールドエディターモードに移動し、「Ctrl」＋Vキーで切り取ったパーツをペーストします。

わかりづらいですが、同じ場所に新たなオブジェクトとしてペーストされているので【Fit Model Size】を選択してワイヤーフレームをモデルサイズに合わせます。これでパーツを別オブジェクトとして分離することができます。

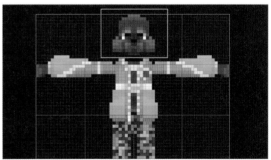

2 パーツの名付け

画面右側の【Outline】パネルを開き、
分けたパーツに名前をつけておきま
す。選択状態になっているものを右
クリックし、任意の名前を入力しま
す。こうしておくことで、パーツ数が
多いモデルを扱う時に目的のパーツ
を編集しやすくなります。この操作
を動かす部位ごとに行います。

3 ブーリアン演算を
使用したパーツの作成

ここで耳のパーツを作成します。こ
れまで全体のバランスを見るために
パーツ分け前にモデリングをしてい
ましたが、他のパーツに干渉する部
分が大きい耳のパーツのみパーツ分
け後に作成しています。まずはワー
ルドエディター上に新規オブジェク
トを作成し、耳の位置に移動させま
す。

【Voxel Mode】のブラシを使用し、フリーハンドで正面から見た耳の形を描きます。この時、【Axis Mode】のYをONにしておき、Y軸全体に描かれるようにします。同じように新規オブジェクトを作成し、側面から見た耳の形を描きます。今度は【Axis Mode】のXをONにしてX軸上全体に描かれるようにします。

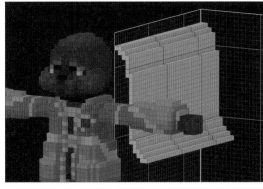

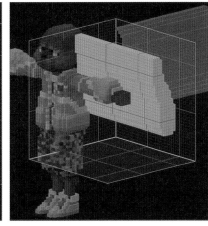

4 ブーリアン演算を使用したパーツの配置

次にワールドエディター上でこれら二つのパーツを交差するように配置します。二つのパーツを選択し、【Boolean】の【Intersection of Object】を選択することで、二つのオブジェクトの交差部分のみを残すことができます。ブーリアン演算とは、このように3次元上の複数の形状を演算によって一つに合成することを指します。複雑なパーツを作る時に使用すると便利です。MagicaVoxel上では、複数のオブジェクトを「統合する」、「交差部分のみを残す」、「指定したオブジェクトでくり抜く」、「指定したオブジェクトで置換する」といった使い方があります。

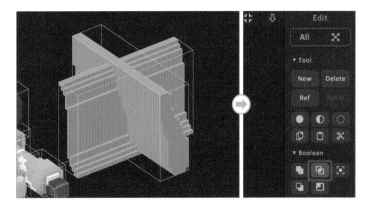

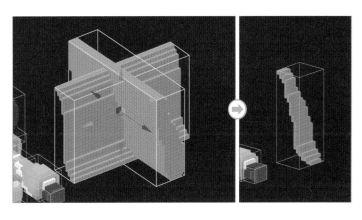

テクスチャ等を調整し、これでパーツ分けが完了しました。

5 パーツのレイヤー分け

パーツ分けが完了したら次はレイヤー分けの作業に入ります。まずはパーツ全体を選択し、【Group Object】でグループ化します。さらに、【Layer】パネルから現在のレイヤー上で右クリックすると、名前を変更できます。今回は【Head】(頭)、【Body】(体)、【Arms】(腕)、【Legs】(脚)の4つに分けました。ちなみにレイヤー名左の〇をクリックすることでレイヤーの表示・非表示を切り替えられるので作業中は適宜不要なレイヤーを非表示にしておきます。地味な作業ですが、ここまでをしっかり準備しておくことで後の作業が効率化するので是非とも覚えておいてください。

ここまでのデータは作例としてダウンロードできるので、アニメーション機能のみ触りたい方はダウンロードして以降の解説と共にご使用ください。

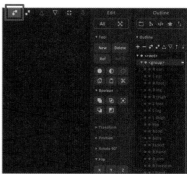

STEP 04　アニメーションをつけよう

いよいよここからアニメーション機能の解説に入ります。今回はキャラクターが走るループアニメーションを作成します。これまでのモデリング作業と大きく異なる部分も多いのでしっかりと解説していきます。

1　キーフレームの挿入

まずはキャラクター全体が上下に運動するアニメーションを作成します。画面上部のアニメーションパネルを展開します。グループ全体を選択し、Z軸上で上方向に移動し、【＋（Add Key Frame）】でキーフレームを打ちます。このキーフレームを打つことで、そのフレームでのモデルの状態が保存されます。キーフレームを利用してフレームごとにモデルを切り替えて、パラパラ漫画のように表示させるのがMagicaVoxelでのアニメーションとなっています。キーフレームを打つショートカットはF5キーです。これから頻繁に使う操作なので覚えておきましょう。

ドラッグ

超重要！

> ここから先、モデルを移動・変形などして変更があった際は必ずF5キーでキーフレームの更新をしましょう。キーフレームを打たずにフレームを移動した場合、変更が反映されず、編集内容も消えてしまいます。

2　キーフレームのコピー

タイムラインの6フレーム（以下F）目をクリックして移動します。次はモデル全体を地面に接地させた状態でキーフレームを打ちます。【Transform】メニューの【Move Object to Ground】を使用すると簡単です。今度は0F目のキーフレームを1度クリックし、選択状態にします。そのまま「Ctrl」＋「Shift」キーを押しながら12F目までドラッグします。これで0F目のキーフレームをコピーすることができます。キーフレームを移動・コピーした際にはF5キーは不要です。

3 アニメーションの プレビュー

同様に6F、12Fのキーフレームをそれぞれ18F、24Fにコピーします。ここまで来たら【Playback】をクリックしてアニメーションをプレビューしてみます。MagicaVoxelでは、単純な移動であればキーフレーム間を補完してくれる仕様となっているので、スムーズに上下に動いていると思います。

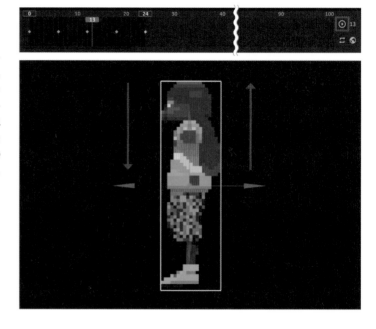

4 自然な アニメーションへ

このままだと一定の速度で上下してしまうので、自然なアニメーションにするためにキーフレーム間を手動で埋めていきます。上から下への移動（0〜6F）は重力の影響を受けて徐々に加速する動きになるため、そのようにキーフレームを挿入します。逆に下から上（6〜12F）は徐々に減速する動きとなるため、0〜6Fと真逆の動き方になります。6F目を境に反転するようにキーフレームを1Fずつコピーします。12〜24Fは繰り返しになるので0〜12Fをそのままコピーします。「Shift」キーを押しながら始点と終点のキーフレームをクリックすると間のキーフレームを一括で複数選択できます。

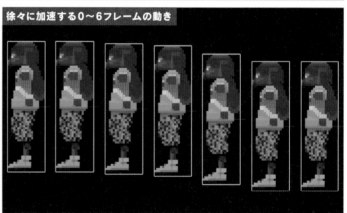

徐々に加速する0〜6フレームの動き

5 モデルモードの アニメーション準備

ここからは体の細かな動きをつけていきます。まずは下半身の動きをつけていくので、一時的に腕のモデルを非表示にします。「TAB」キーで太もも部分のモデルエディタ画面に入り、モデルサイズをざっくり「太もものアニメーション全体が入る大きさ」に変更します❶。同様の作業を脛、足のパーツにも行います❷。

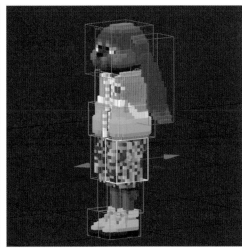

6 モデルモードの アニメーション(太もも)

まずは左太ももが前に出た状態を作ります。選択ツールでボクセルを選択し、【Transform】から【Rotate】を選択します。すると、各回転軸に対応した円が周囲に現れるので、X軸の円(赤い円)をドラッグし、モデルを回転させます。この時、「Shift」キーを押しながらドラッグすると5度刻みで回転をスナップさせることができます。繰り返しになりますが、キーフレームを打つのを忘れると変更が反映されませんので注意してください。

7 モデルモードの アニメーション（脛・足）

STEP4-06と同様にモデルエディターモードで脛、足の0F目のキーフレームを打ちました。ワールドエディターモードに移動し、各オブジェクトを選択してそれぞれにキーフレームを打ちます。

超重要！

> モデルエディターモード、ワールドエディターモードではそれぞれキーフレームが独立しており、両方に打つ必要があるので注意します。ワールドモードではモデルの移動、モデルモードではモデルの変形・回転と使い分けるといいでしょう。また、モデルモードでモデルサイズを変更すると、ワールドモードで位置がずれてしまうことがあります。そのため、最初の段階でモデルサイズ内で変形・回転のアニメーションが収まるようにモデルサイズを変更しています。

8 下半身の アニメーション完成

STEP4-06と07の作業を繰り返し、片足のアニメーションが完成しました。24F目は0F目と同じになるので、アニメーションパネル上部のループ位置を調整し、0〜23Fでループするようにしています。作業中は逐一アニメーションをプレビューして不自然な点がないか確認することが大事です。その際、【Display Wireframes】のオプションをOFFにすると見やすくなります。

0〜7フレームの動き

8〜15フレームの動き

16〜23フレームの動き

9 アニメーションの反転コピー

片脚のアニメーションができたので、もう片方はこちらのモデルを反転コピーして作成します。キーフレームを持つモデルのコピーは少し特殊な操作が必要です。まず、コピーしたいオブジェクトを選択し、アニメーションパネルの【Unpack Animation to Models】① をクリックします。すると、キーフレームでまとめられていたモデルがそれぞれ個別のオブジェクトに分解されるので、それらを全て選択した状態で「Shift」キーを押しながらドラッグして複製します。更に【Edit】パネルの【Flip】からX軸で反転します②。

最後にアニメーションパネルの【Pack Models to Animation】③ をクリックすると、逆に個別のオブジェクトをアニメーションとしてまとめることができます④。元のパーツもアニメーションに戻しておきます。この操作を他のパーツでも繰り返します⑤。

補足として、キーフレームを持つモデルを単純にコピーをすると、キーフレームごとコピーされてしまい、移動先で1Fごとにキーフレームを新たに打ちなおす必要があります。そのため、キーフレームを打つ前の状態に戻してから移動し、一括でキーフレームを更新するという手法をとっています。

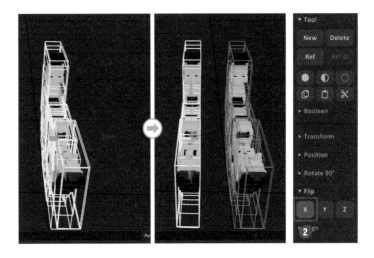

10 アニメーションを半周ずらす

反転コピーはできましたがこのままでは両足が同時に前に出てしまうので、右脚のアニメーションは半周ずらしてループするようにします。今回のアニメーションでは12F目が中間地点なので、まずは右太もものキーフレーム全体を選択し、ドラッグで12F目以降にずらします❶。その後、24F目以降を0F目から始まるようにずらします❷。同じ作業をモデルエディター内でも繰り返します。右脚全てのパーツに同様の操作をし、左右の脚が交互に出るアニメーションになりました。

11 腕のアニメーション

STEP4-05〜10と同様に腕のアニメーションを作成します。脚の動きと同期するように注意してアニメーションをつけましょう。また、運動部のアニメーションは根元と先端で動きに少し時間差をつけると自然なアニメーションになります。

0〜7フレームの動き

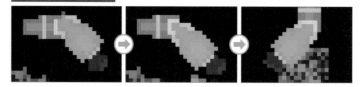

8〜15フレームの動き

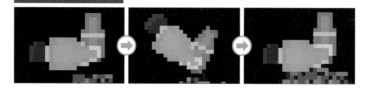

16〜23フレームの動き

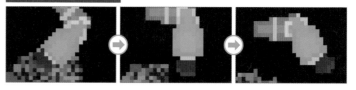

12 小物のアニメーション

キャラクターが走るアニメーション
ができたので細かいアニメーション
を加えてディテールを高めます。落
下中はジャケットの裾やフードが広
がるようなアニメーションをつけま
す。軽いもの、柔らかいものは体の
動きに若干遅れるようにアニメー
ションさせると空気抵抗や慣性の法
則に則った自然なアニメーションに
なります。さらに、顔のほっぺの部
分も同様にアニメーションをつけて
います。

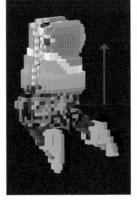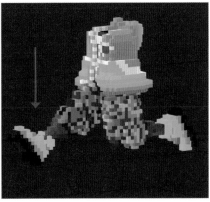

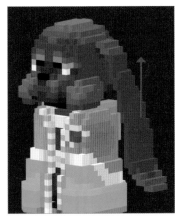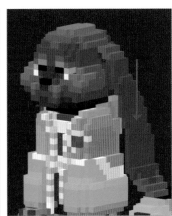

13 耳のアニメーション

最後に耳のアニメーションを作成し
ます。STEP3-03〜04のようにブー
リアン演算を用います。正面から見
た耳のアニメーションを【Voxel
Mode】のブラシでフリーハンドで描
きます。この時【Axis Mode】のY軸
をONにしています。フレームごと
に別のオブジェクトを作成し❶、そ
れぞれにブーリアン演算をかけます
❷。オブジェクトを同じ場所に集め、
【Pack Models to Animation】でア
ニメーションに変換します。細部の
微調整を施し、これでキャラクター
のアニメーションが作成できました。

14 背景の
アニメーション(電灯)

現状MagicaVoxelではカメラにキーフレームを打つことができないので、背景オブジェクトを後ろにスクロールさせることで前進していることを表現します。電灯のモデルを作成し、ワールドエディターモードで動きの始点と終点にキーフレームを打ちます。今回は毎F10ボクセルずつ移動するアニメーションにしています。2点間を一定の速度で直線状に移動するアニメーションには、間のキーフレームは不要です。また、モデルの変形もないのでモデルエディタ内でのキーフレームも打ちません。

15 背景の
アニメーション(道路)

次に、パレットのランダム機能を活用して地面のモデルを作成します。こちらはモデルエディター内でモデルをY軸方向にループするようにスクロールさせます。23Fでループするように、モデルサイズのY軸方向を240にしてあります。【Edit】パネルから【Loop】機能で【y 10】と入力しEnterキーを押すことでモデル全体を10ボクセル分移動し、キーフレームを打ちます。この操作を23F分繰り返します。こちらはワールドモードでは移動がないのでキーフレームは打ちません。次にワールドエディターモードでSTEP4-09と同様の操作で反対車線に反転コピーします。さらにオブジェクトを選択した状態で【Brush】パネルの【Wrap】をクリックし、矢印先端のキューブをY軸方向にドラッグします。その状態で「Enter」キーを押すことでモデルを隙間なく並べることができます。これで背景のアニメーションは完成です。

これまででモデリングとアニメーションが完成したので、レンダリングして画像を書き出します。Magica Voxelはレンダリングの設定も豊富なので解説していきます。

1 レンダリングの基本設定

まずは【Render】をクリックし、レンダリング画面に入ります。【Sample】パネルを開き、各種設定をします。【Bounce】の数値は可能な限り上げておくとライティングのクオリティが上がりますが、処理に時間がかかるようになるので8〜9ぐらいにしておきます。【MIS-Reflect】、【MIS-Scatter】、【TR-Shadow】もONにしておきます。大きいモデルを扱う場合は【Geometry】の【Sparse】をONにします。これでレンダリングの基本設定が完了しました。

2 マテリアルの設定

次に、【Matter】パネルでマテリアルを設定し、ボクセルに質感を足します。まずは一括でマテリアルをつけるので【All】オプションをONにして画像のように設定します。少し色が濃く変化すると思いますが、いったん気にせず進めます。

今度は個別にマテリアルを設定する
ために【All】オプションをOFFに
します。パレットから色を選択し、電
灯の発光部分のマテリアルを設定し
ます。今回は道路、縁石、電灯の柱
にそれぞれ違ったマテリアルを設定
しています。道路に比べて縁石部分
は少しマットな質感に、電灯の柱は
金属感を出すために画像のような設
定にしています。

補足として、マテリアルはパレット
の色に紐付けられています。ボクセ
ルを「Alt」キー＋クリックすること
でそのボクセルの色をパレット上で
選択することができますが、複雑な
モデルになると難しいので、複数の
マテリアルを扱う時はパレットのメ
モ機能を使ってしっかり管理してお
くことをおすすめします。

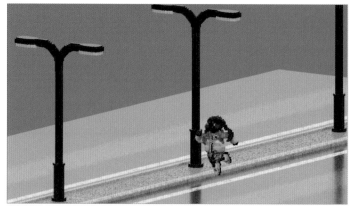

3 ライティングの設定

次はライティングの設定です。夜の
街をイメージしたライティングにし
たいので【Sun】の【Intensity】(メイ
ン光源の強度)を30に下げます。さ
らに、【Sky】(環境光)の色を暗めの
ブルーに変えて暗さを演出していま
す。

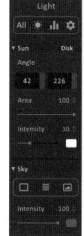

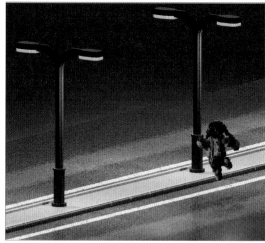

4 アングルの設定

最後にレンダリング用のアングルを
決定します。カメラのモードを
【Orth】にし、カメラの角度を決定
したら【Camera Control】パネルを
展開し、カメラアングルを保存して
おきます。カメラの焦点を合わせた
いボクセルをクリックし、【Camera】
パネルの【Aperture】の値を調整し
て背景のボケ具合を調整します。さ
らに【Bloom】エフェクトをONにし、
画像のように設定すると光が柔らか
く広がるようになります。周囲を薄
暗くするために【Vinette】の数値を
少し上げたら、これでレンダリング
用の設定は全て終了です。また、マ
テリアルやライティングの設定をす
る中で、モデルの色味が変わって見
えることがあるので設定後に調整し
ます。

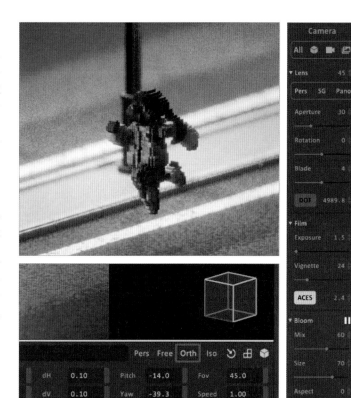

5 アニメーション画像の 書き出し

いよいよ最終レンダリング画像を書
き出します。【Image】パネルから
【Image】→【Anim】と選択し、アニメー
ションの始点と終点のフレームを選
択します。【Samples Per Pixels】の
値が高いほどきれいな画像が出力さ
れますが、処理に時間がかかるよう
になります。今回は10014という数字
でレンダリングしました。【Render】
をクリックし、保存場所を指定した
ら1Fずつレンダリングが始まりま
す。このレンダリングはウインドウ
が非アクティブの間も進むので別の
作業をしても大丈夫です。画像は書
き出し時に指定したフォルダ内に連
番で生成されます。こちらを任意の
映像編集ソフトを使用して動画化し
て完成です。

完成

Shape機能を使ったアイソメトリックな部屋を
「Blender」を組み合わせてレンダリングする

ボクセルの見た目変化させることができるのがShape機能です。Blenderでレンダリングすればまた違った
質感で出力ができて面白い作品が作り出せます。

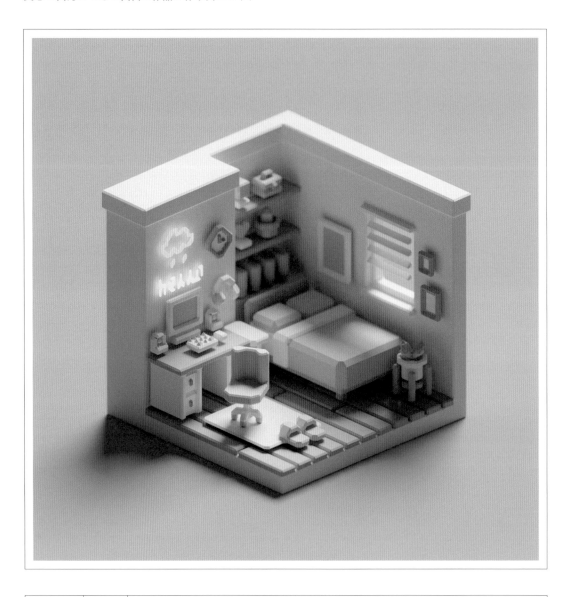

解説	**UEVOXEL**	

今回の作品について

MagicaVoxelではボクセル作品が作れることのほかに、
Shape機能を使うことでボクセルをレゴ風や粘土風な
ど6種類の見た目に変化させて作品の表現の幅を広げ
られます。作品にもう一工夫してみたい方は是非お試
しください！

X
@UeVoxel

使用ツール

 MagicaVoxel
Ver.0.99.7.0

Instagram
@uevoxel

 Blender
Ver.3.6

画面左上【Render】の【Display】パネルの歯車マーク【Show Display Setting】から【Shape】を切り替えることでボクセルの見た目を変化させることが可能です。

1 Shape 機能のパターン

【Render】画面に切り替えた際にデフォルトでレンダリングされているものがCubeです。通常のボクセル作品を作る時はこちらを使います。全てのマテリアル（Diffuse／Metal／Emit／Glass／Blend／Cloud）を反映することができます。

レンダリングすることで立方体がレゴブロックのような見た目に変化するのが特徴です。マテリアルは現時点では（Glass／Blend／Cloud）が反映されません。

レンダリングすることで立法体の辺がそれぞれ面取りされて直線的なシルエットが現れるのが特徴で、ローポリモデルのような表現が可能になります。マテリアルは現時点では（Glass／Blend／Cloud）が反映されません。

レンダリングすることで立方体のそ
れぞれの辺にカーブがかかり滑らか
な形状になるのが特徴で、粘土のよ
うな質感を表現できます。マテリア
ルは現時点では（Glass／Blend／
Cloud）が反映されません。

レンダリングすることでブロックが
球体に変化するのが特徴で、【Cell】
の数値を1.00～0.00に変更すると
球体のサイズが変更可能です。全て
のマテリアルを反映することができ
ます。

レンダリングすることでブロックが円柱に変化するのが特徴で、【Cell】の数値を1.00〜0.00に変更すると球体のサイズが変更可能です。全てのマテリアルを反映することができます。

STEP 02 Shape×ボクセル作品を作る

Shape機能を活用した作品を作っていきましょう。Shapeの中でもボクセルの見た目が大きくかわるMCを用いて、アイソメトリックな部屋のボクセル作品を作りローポリ風の仕上がりを目指します。

1 MagicaVoxelの操作準備

「Tab」キーで【Model】エディタ❶（矢印が上を向いている状態）に切り替え【Edit】パネル→【Tool】→【Clear】❷から初期のボクセルを削除します。カメラの設定はモデリング作業がしやすいよう遠近感がない【Orth Camera】❸に設定し、ボクセルの境界線がみえるように【Display Edge】❹と【Display Grid】❺をONにします。

2 作品に使う色を用意

【Palette】の「3」で配色を決めます。
作品の色に統一感を持たせたいので
を色数を絞った配色にしてみます。

発光(2色)
| | 139 186 255 | ⇄ |
| | 255 161 236 | ⇄ |

壁(1色)
| | 244 244 244 | ⇄ |

家具(4色)
	254 181 200	⇄
	209 188 229	⇄
	164 194 239	⇄
	113 201 216	⇄

木(1色)
| | 214 165 125 | ⇄ |

STEP 03　部屋のベースを作る

部屋のモデリングを行っていきます。壁と床の部分を土台として配置し、棚や窓、フローリングなどを形作っていきます。

1　ベースを作る

STEP2-01で初期オブジェクトを削除した状態から、【Model】エディタの【Resize model】❶の窓に【80 80 75】と入力しオブジェクトのサイズを指定します。【Palette】の「Index 33」を選び、【Brush】パネルを図のように❷設定し部屋の地面と左右の壁を作りましょう。

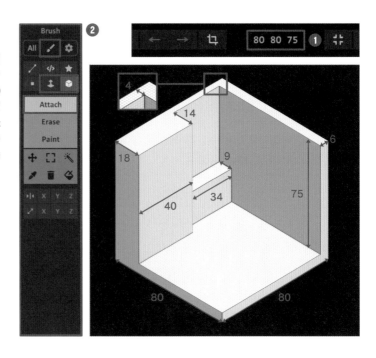

2 棚

図のような棚を作りました。厚みが「1ボクセル」のオブジェクトはMCモードでレンダリングすると端が尖った印象になるので、ここでは「2ボクセル」にしています。

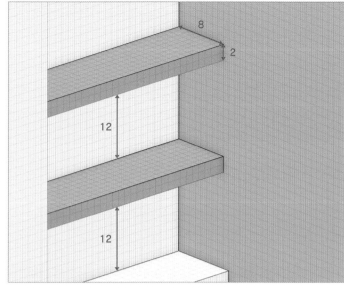

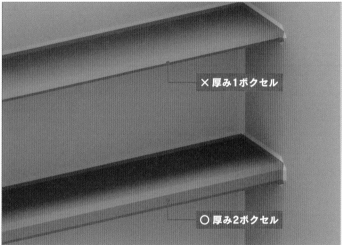

× 厚み1ボクセル

○ 厚み2ボクセル

3 壁の上部に廻り縁をつける

再度【Resize Model】の窓に【82 82 75】❶と入力して図の部分❷をクリックすることでカメラを切り替えます。【Brush パネル】の【Select】を図❸のように設定し、上部を「6ボクセル」選択します。

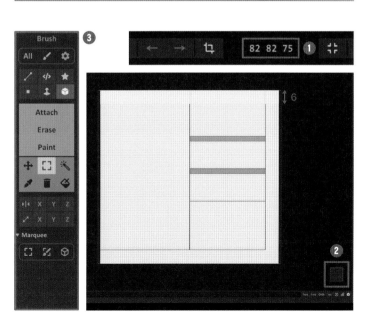

壁の色「Index 33」を選んだ状態で
【Edit】パネル→【Modify】→【Dilation】
を1回クリックすることで1ブロック
太らせてくれます❹。壁の廻り縁は
これで完成です。

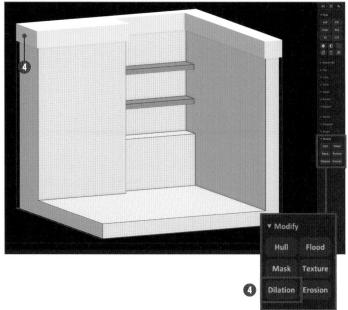

4 窓

右側の壁に窓をつけましょう。
【Brush】パネル→【BoxMode(B)】→
【Attach】で凹凸をつけていき窓枠
を作ります。

「F2」キーで【Render】エディタに切
り替えて、窓ガラス「Index49」を発
光させます。マテリアルは図のよう
に設定❶しました。

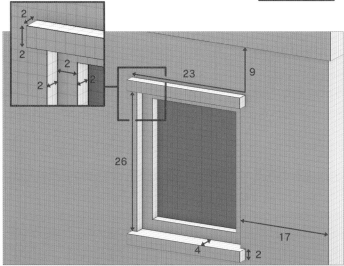

5 フローリング

「Index1」でフローリングの板（X:6
Y:62 Z:1）を2列作りループ素材の
ベースとします。【Brush】→【Region
Select(N)】を図のように設定し❶フ
ローリングのみ選択します。

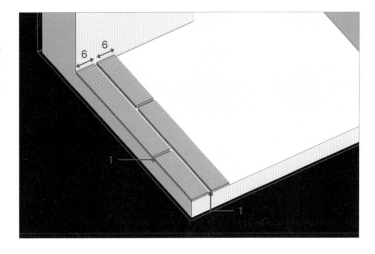

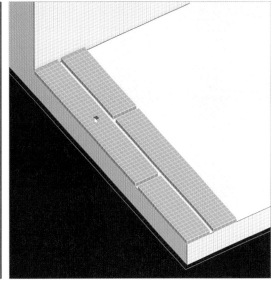

【Brush】→【Transform】を図のよう
に設定し❷、赤矢印の四角部分を右
手にドラッグすると手軽にループさ
せることができます。

フローリングに厚みをつけたいので
青矢印の四角を上方向に「1ボクセ
ル」分ドラッグさせましょう❸。

奥のフローリングも同じようにルー
プさせたい素材を選択し、緑矢印の
四角を伸ばしたらフローリングは完
成です❹。

STEP 04　家具のラフレイアウトを作る

部屋のモデリングができたら、家具を配置していきます。家具はたくさんの種類があるのでわかりやすく
するため色でグループ分けをしていきます。ここでは4つのブロックで分けます。

1　家具のレイアウト

「Tab」キーで【World】エディタに切
り替え、バランスを見ながら新しい
オブジェクトを「Ctrl ＋ N」(Mac：
Command ＋ N)で追加し家具のラフ
レイアウトを4つのブロックに分け
て作成します(各オブジェクトのサ
イズとカラーは制作工程に記載する
ので参考にしてみてください)。

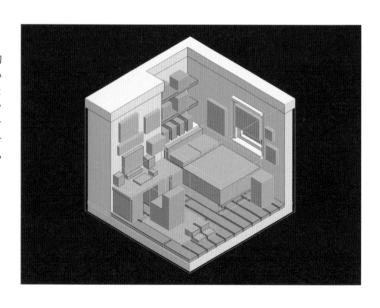

紫、青、緑、ピンクの順番に仕上げていきます。

作業効率化のため一旦、紫以外のオブジェクトは非表示にします。「Shift」を押しながら非表示にしたいオブジェクトを選択して【Layer 01】の▲をクリックすることでオブジェクトを移動できます。さらに「●」をクリックし「○」にすると【Layer 01】は非表示になります。

STEP 05　紫ブロックを仕上げる

机やPCなどデスク周りのパーツを紫のブロックとして作っていきます。ネオンのパーツなどは後で発光させる設定にしておきます。

1　時計

図の A ～ F の順番で仕上げていきます。まずは、STEP 02の手順と同様にラフで作成したオブジェクトは削除し「B」または「V」キーで時計を図のように作ります。

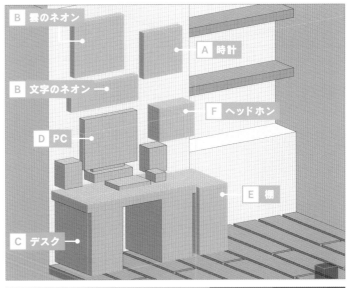

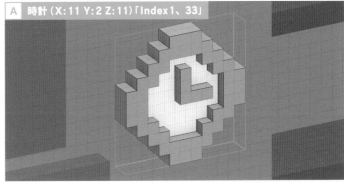

A　時計 (X:11 Y:2 Z:11)「Index 1、33」

「F2」キーで【Render】エディタに切り替え【Shape】→【MC】に設定し❶レンダー画像を確認しましょう。レンダリングに時間がかかる場合は【Samples Per Pixel】❷の窓に「512、256」など低い数値を入力するとレンダリングが早くなります。

STEP01で解説したようにMCは立法体の辺が面取りされることで直線的なシルエットが現れローポリモデルのような見た目に変化します。壁と時計の接地面のように色が違うものが隣り合うと境界線が波線になる❸ので輪郭を綺麗に分けて見せたい箇所は接地面を「1ボクセル」浮かせるのがポイントです。

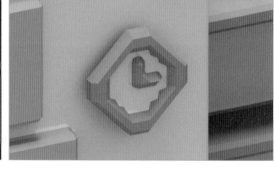

2 ネオンのインテリア

ネオンのオブジェクトは発光させたいのでマテリアルを図のように設定します。また発光によってボクセルのディテールが潰れないようにオブジェクトの厚みは「1ボクセル」にしました。

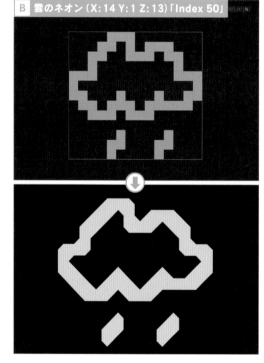

「Ctrl＋B」（Mac：Command＋B）で背景オブジェクトの表示／非表示が切り替えられますので、オブジェクトだけ表示させて制作することもできます。

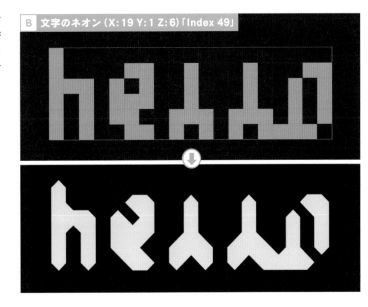

B 文字のネオン（X：19 Y：1 Z：6）「Index 49」

3 デスク・PC・棚・ヘッドホン

左右対称のものは【Mirrar Mode】を図のように❶設定してX方向にミラーリングしながら作成していきましょう。時計と同様に滑らかにしたい部分は角を削りつつ作成します。

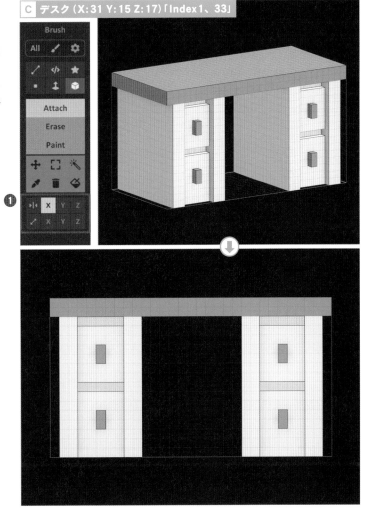

C デスク（X：31 Y：15 Z：17）「Index1、33」

PC、デスク横の棚、ヘッドホンも同じように作っていきます。 小物制作のアイディア収集の方法としてはPinterestをよく使います。インテリア資料や色の組み合わせなどリサーチして、お気に入りのアイディアをいつでも見返せるように活用しています。

「Pinterest」

https://www.pinterest.jp

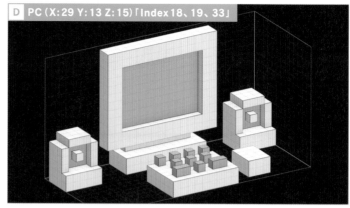

D PC (X:29 Y:13 Z:15)「Index 18、19、33」

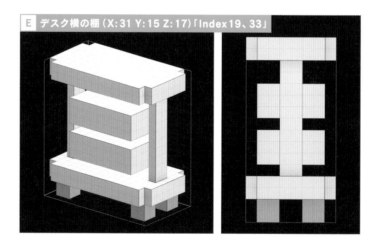

E デスク横の棚 (X:31 Y:15 Z:17)「Index 19、33」

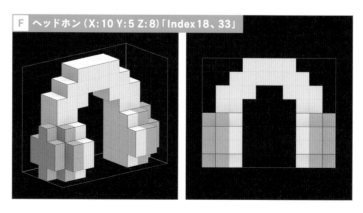

F ヘッドホン (X:10 Y:5 Z:8)「Index 18、33」

STEP 06　青ブロックを仕上げる

椅子やルームシューズ、ラグなどフローリングに配置するパーツを青のブロックとして作っていきます。図のようにしてモデリングを行いましょう。

1　椅子

非表示にしていた青ブロックのオブジェクトSTEP04と同じ要領で表示させて仕上げていきましょう。

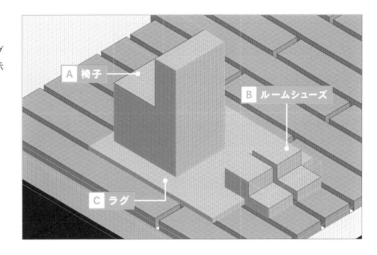

A　椅子

B　ルームシューズ

C　ラグ

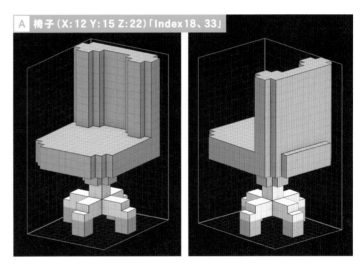

A　椅子 (X：12 Y：15 Z：22)「Index18、33」

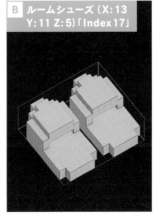

B　ルームシューズ (X：13 Y：11 Z：5)「Index17」

C　ラグ (X：20 Y：30 Z：1)「Index33」

STEP 07　緑ブロックを仕上げる

棚に配置するパーツを緑のブロックとして作っていきます。本の部分は同じものを作り色を変えていきます。棚に置かれたインテリアは図のように作ってみました。

1　下段の本

非表示にしていた緑ブロックのオブジェクトをSTEP04と同じ要領で表示させて仕上げていきましょう。

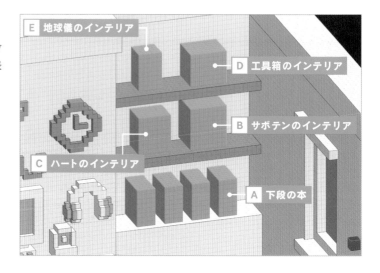

ラフオブジェクトから図のような本を作ります。

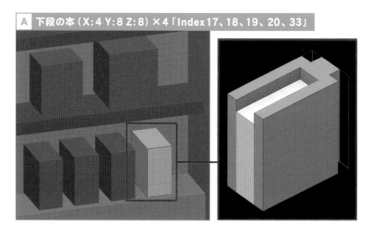

A　下段の本（X：4 Y：8 Z：8）×4「Index 17、18、19、20、33」

「Tab」キーで【World】エディタに切り替え、本から出ている赤い矢印を「Shift」＋ドラッグしながらラフレイアウトのオブジェクトの位置に複製します。
ラフレイアウトのオブジェクトは不要なので削除してください。

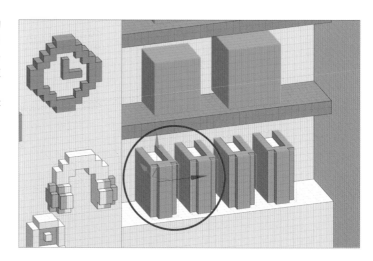

【Model】エディタで【Brush】→
【RegionReplace】❶を図のように
切り替えて本の色を変更します。
【World】エディタで本のオブジェ
クトをすべて選択して【Edit】→
【Boolean】→【Union of Objects】❷
でひとつのオブジェクトに統合しま
しょう。

2 インテリア

B ～ E のインテリアも作っていきま
しょう。完成図が下図の状態です。

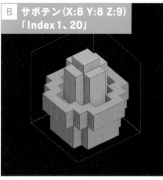
B サボテン（X:8 Y:8 Z:9）「Index 1、20」

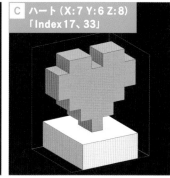
C ハート（X:7 Y:6 Z:8）「Index 17、33」

D 工具箱（X:8 Y:7 Z:7）「Index 1、17」

E 地球儀（X:5 Y:5 Z:8）「Index 19、20、33」

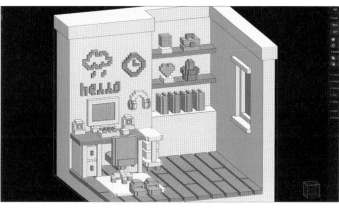

143

ベッドやその周りに配置するオブジェクトをピンクのブロックとして作っていきます。ここまでで部屋のモデリングは完了です。オブジェクトの数が多くなる場合はグループ分けをして管理しましょう。

1　ベッド

枕とベッドを分けて作っていきます。図のように制作しました。

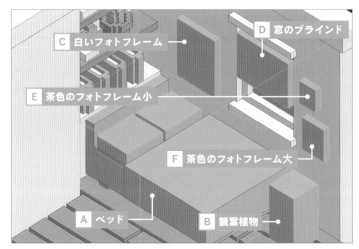

- C　白いフォトフレーム
- D　窓のブラインド
- E　茶色のフォトフレーム小
- F　茶色のフォトフレーム大
- A　ベッド
- B　観葉植物

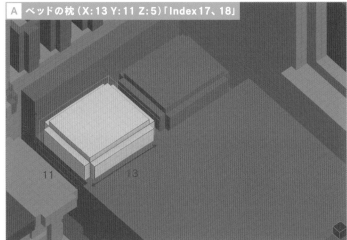

A　ベッドの枕（X：13 Y：11 Z：5）「Index 17、18」

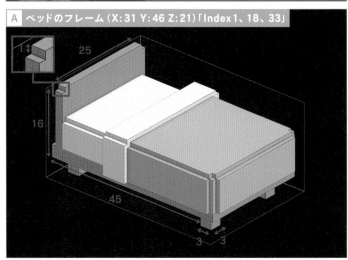

A　ベッドのフレーム（X：31 Y：46 Z：21）「Index 1、18、33」

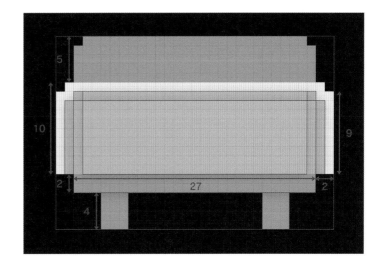

2 観葉植物

足がついた植木鉢のデザインにしました。

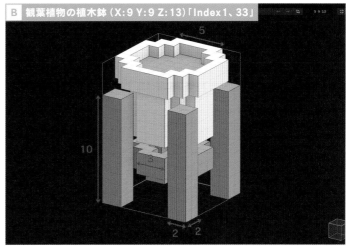

B 観葉植物の植木鉢（X:9 Y:9 Z:13）「Index 1、33」

植木鉢底面

植木鉢天面

Shape機能を使ったアイソメトリックな部屋を「Blender」を組み合わせてレンダリングする

植物は図のように作成❶したものを複製し、【Edit】→【Rotate 90°】→【Z】方向❷に1回転させると完成です。

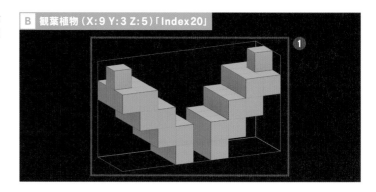

B 観葉植物（X:9 Y:3 Z:5）「Index 20」

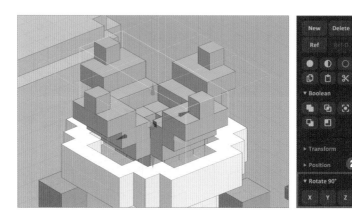

3 その他のインテリア

ミラーリングをオンにして制作しましょう。白いフォトフレーム、窓のブラインド、木製のフォトフレームのイメージでそれぞれ作成しました。

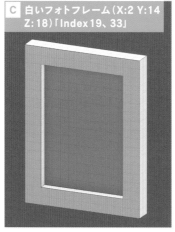

C 白いフォトフレーム（X:2 Y:14 Z:18）「Index 19、33」

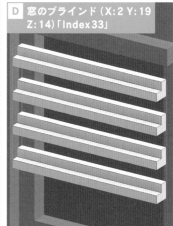

D 窓のブラインド（X:2 Y:19 Z:14）「Index 33」

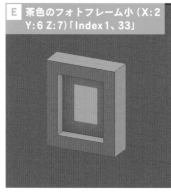

E 茶色のフォトフレーム小（X:2 Y:6 Z:7）「Index 1、33」

F 茶色のフォトフレーム大（X:2 Y:8 Z:10）「Index 1、33」

MagicaVoxelでレンダリングをします。この後、Blenderを使ったレンダリングを説明しますが、作品によってはこの状態で完成としてもいいでしょう。

1　MagicaVoxelで　レンダリング

【Renderパネル】→【Light】の数値は図のように設定しました。【Intensity】はカラーの部分をクリックするとカラーパネルが表示されます。右上の三本線❶をクリックすると3種類のカラーコードが表示される❷のでこちらでの色指定も可能です。

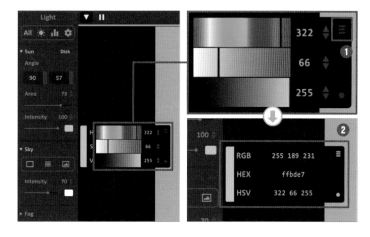

【Display】パネル【Ground】を図のように設定❸し、【Samples Per Pixel】の数値は「1024」に変更❹してレンダリングします。少し周りをボカしたいので、フォーカスしたい部分（今回は椅子のあたり）をクリックしたら完成です。

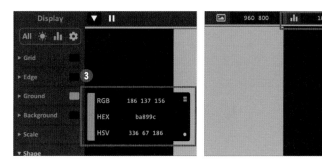

完成

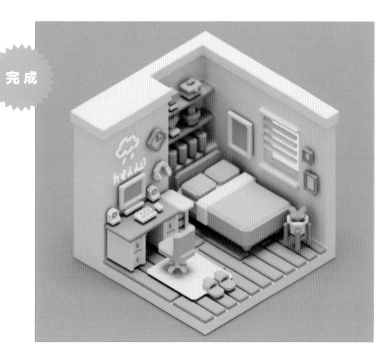

完成データの比較画像

でき上がったモデルをShape機
能でレンダリングした比較が右
図のようになります。色々なパ
ターンを試してみましょう。

STEP 10　MagicaVoxelでデータを整理する

発光、透過、動かしたいオブジェクトの3点に注目してBlenderにエクスポートする準備をしていこうと思
います。

1　MagicaVoxelで レンダリング

【Outline】パネル線❶でオブジェク
ト名をつけていきます。

Ⓐ 雲のネオン …………Pink_Emit
Ⓑ 「hello」ネオン …… Blue_Emit
Ⓒ 窓 ………………… Window
Ⓓ 椅子 ……………… Chair
Ⓔ その他 …………… Room

その他は❶〜❹以外のオブジェク
トを統合したものです。また、Blender
で窓を透過させたいので壁のボクセ
ルは図のように❷くり抜いておきま
す。

2 MagicaVoxelから エクスポートの方法

立方体のボクセルデータをエクスポートする場合は概ね【obj】または【ply】を選択しますが、今回は【mc】モードをエクスポートしてみましょう。【Outline】パネル→【Export】→【mc】を選択❶し任意のフォルダに保存する❷とエクスポートは完了です。

MagicaVoxelのShape機能はCubeとMCのみエクスポートが可能で、残りのShapeは現時点ではエクスポートのサポートが未対応です。

STEP 11　Blenderにインポートする

ここからはBlenderを起動します。MagicaVoxelでエクスポートしたボクセルモデルをBlenderにインポートしてレンダリングするまでの流れを解説します。まずインポートするデータの特徴について説明します。

1 インポートデータ 2種類の特徴

通常の立方体のボクセルデータをインポートすることができます。図の右から2番目のアイコンをクリックしマテリアルをプレビューするとMagicaVoxelで設定したカラー情報もそのまま再現されていることがわかります。

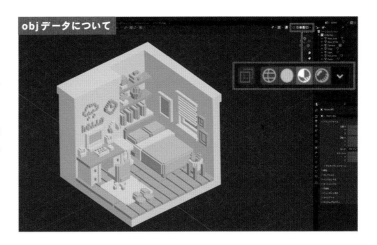

今回の解説で使用するデータです。ShapeのMCモードをそのままの見た目でインポートすることができます。ただobjデータとは違い、インポートしただけではMagicaVoxelで設定したカラーリングは反映されないので手動でカラー情報を追加してあげる必要があります（STEP 12-4で解説します）。

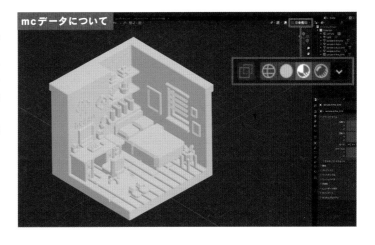

上級編

PART 2

Shape機能を使ったアイソメトリックな部屋を「Blender」を組み合わせてレンダリングする



149

2 Blenderに
インポートする方法

【レイアウト】❶のワークスペースで
作業を進めていきます。初期オブ
ジェクトは必要ないので【オブジェ
クトモード】❷の状態でオブジェク
トを選択し「Delete」／「X」キーで
削除❸しておきましょう。【オブジェ
クトモード／編集モード】は「Tab」
キーで切り替えができます。

【ファイル】→【インポート】→【スタン
フォード(.ply)】❹からMagicavoxel
でエクスポートしたファイルを全て
選択し❺インポートしましょう。

MagicaVoxelで名前をつけたオブ
ジェクトがアウトライナーに並びま
した❻。

「Ctrl＋S」（Mac：Command＋S）で
保存もしておきましょう❼。

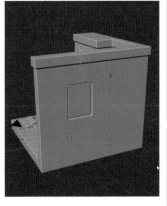

③ ビューの視点移動と 透視／平行透視の 切り替え方

時折「Shift」も使いながらマウスホ
イールを押し込み移動し「テンキー
5」で平行透視に切り替え、部屋を斜
め上から見下ろしている画角に調整
しましょう。

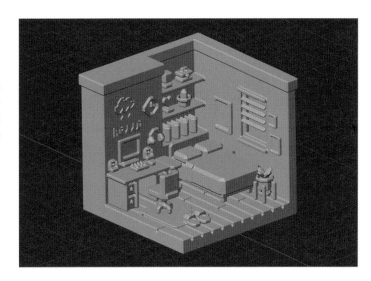

④ オブジェクトデータの 調整

重複した頂点を結合して扱いやすい
メッシュにします【オブジェクトモー
ド】の状態でインポートしたオブジェ
クトをアウトライナーから全選択し
ます❶。次に「Tab」で【編集モード】
に切り替え❷、「M」キー →【距離で】
❸を選ぶと頂点数が削減❹できま
す。

5 椅子の向きの調整

インポート後は各オブジェクトの原点（黄色の〇）**❶** が全て中央にある状態なので、回転させやすくするために椅子の中心に原点を移動させましょう。【オブジェクトモード】**❷**で椅子を右クリック→【原点を設定】→【原点をジオメトリへ移動】**❸**にします。「R」+「Z」キーでZ軸に回転させ**❹**、椅子の向きが決まったら画面をクリックしましょう。上記操作後に左下に詳細設定が表示**❺**されるので、ここから数値でも角度を調整できます。

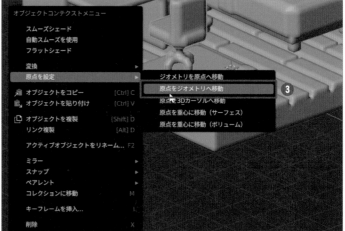

152

6　出力プロパティの設定

レンダリングサイズやフレームレートなどの設定が可能です。今回は静止画の出力なので解像度設定のみ変更しました。

7　レンダープロパティの設定

レンダーエンジンを【Eevee】から【Cycles】に変更しましょう。デバイスは【CPU】よりも【GPU演算】が処理が速いです。

8　カメラの設定

レンダリングサイズやフレームレートなどの設定が可能です。今回は静止画の出力なので解像度設定のみ変更しました。

「N」キーで画面右側にプロパティ
シェルフが表示されるので、【ビュー】
→【カメラをビューに】にチェックを
入れると手動でカメラの位置を微調
整をすることができます。設定が完
了したらチェックを外しておきま
しょう。

アウトライナーでカメラを選択❶
し、カメラのプロパティパネルから
数値で設定することもできます。こ
ちらで被写界深度の設定も可能で
す。今回は図のように設定し、【焦
点のオブジェクト】をクリックすると
❷プルダウン式にオブジェクトが表
示されるので「Chair」を選びます
❸。【F値】は「1.5」にしました。

「テンキー0」でビューポート表示を
カメラ視点に切り替えることができ
ます。

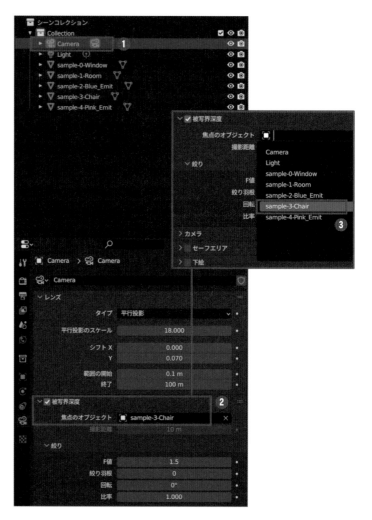

設定が終わったらいよいよレンダリングを行います。ソフト単体では出せないような表現もでき、作品の幅が広がっていきます。

1 地面を作り マテリアルを 割り当てる

地面を作りマテリアルを割り当てる「Shift」+「A」キーから【メッシュ】→【平面】を選択し**❶**、「S」キーでスケールを変更しましょう。今回は詳細設定で数値を入力しました**❷**。オブジェクト名は「Base」にします。アウトライナーでオブジェクトをダブルクリックすることで変更可能**❸**です。

サイズが決まったら「Base」オブジェクトを選択したままマテリアルプロパティ**❹**で新規マテリアルを割り当て**❺**ます。名称は「Base_Material」に変更**❻**し、【ベースカラー】の部分をクリックし**❼**色を設定しましょう。

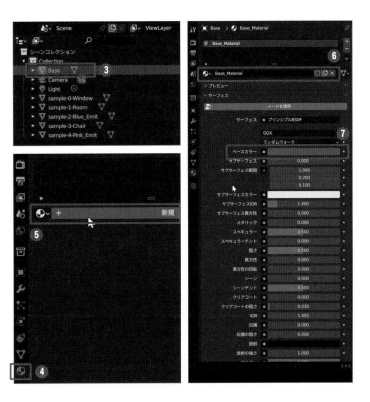

2 発光のマテリアル設定

雲のネオンを選択し、新規マテリア
ルを作成します。マテリアルタブで
「Pink_Emit_Material」に名称を変
更します。【放射】の色と【放射の強
さ】を図のように調整すると発光さ
せることができます。

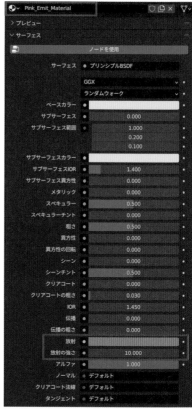

「hello」のネオンも同様に設定して
みましょう。こちらは名称を「Blue_
Emit_Material」としました。

3 透過のマテリアル設定

窓ガラスを選択し新規マテリアルを
作成し「Window_Material」としま
した。【伝播】を「1」にすると透過さ
せることができます。

4 部屋のベースカラーの
マテリアルの設定

今まで作業していた【レイアウト】か
ら【シェーディング】❶ のワークス
ペースでマテリアルを設定しましょ
う。画面の上が【3Dビューポート】、
下に【ノードエディタ】が表示されて
いればOKです。

「Room」のオブジェクトを選択し❷
新規マテリアルを割り当てます。名
称は「Room_Material」としておき
ます。画面下の【ノードエディタ】か
ら「Shift」+「A」キー→【入力】→【カ
ラー属性】を選択❸ します。

【カラー属性】のカラーと【プリンシ
プルBSDF】のベースカラーをドラッ
グで繋ぐとMagicaVoxelでのカラー
が反映されます。

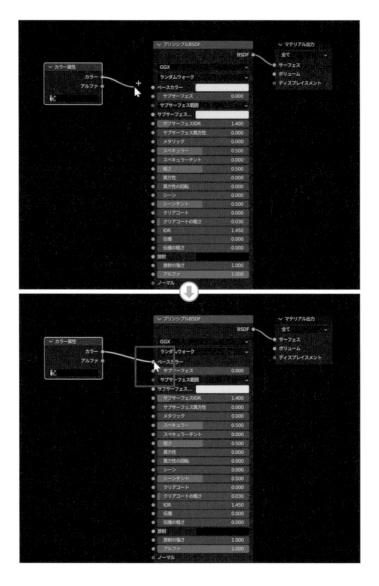

5 椅子にも
同じマテリアルを
反映する

椅子のオブジェクトを選択します。
こちらはマテリアルプロパティに新
規マテリアルを作らず、図のプルダ
ウンから「Room_Material」を選ぶ
と「Room」と同じマテリアルが割
り当てられます。

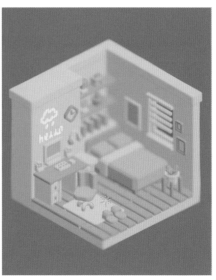

6 照明の設定

【レイアウト】のワークスペースに戻り図の一番右の〇を選択する❶と、レンダープレビュー画面になります。この画面の状態でアウトライナーから【Light】を選択し【プロパティパネル】❸で図のように設定しました。

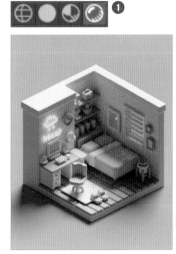

7 保存方法

レンダープレビュー画面での作業は挙動が重たいので【マテリアルプレビュー】に変更❶します。「F12」キーを押すとレンダリングが開始されます。レンダリング完了まである程度時間がかかりますが終了したら画像の保存をしましょう。レンダービューの【画像】→【保存／名前をつけて保存】で任意のフォルダにPNG形式で保存したら完成です。

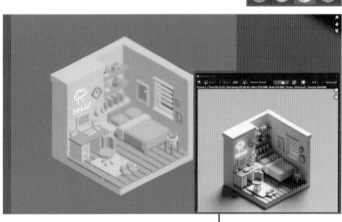

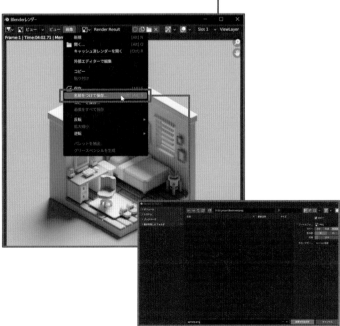

MagicaVoxelとVoxEditを駆使して初心者から上級者まで

ボクセルアート熟達コレクション

● 定価はカバーに表示してあります

2023年11月14日　初版発行

編著　　日貿出版社

発行者　　川内長成

発行所　　株式会社 日貿出版社
　　　　　東京都文京区本郷5-2-2　〒113-0033

電話　　（03）5805-3303（代表）

FAX　　（03）5805-3307

振替　　00180-3-18495

印刷　　株式会社 シナノ パブリッシングプレス

デザイン　　waonica + nebula

©2023 by Nichibo-shuppansha / Printed in Japan
落丁・乱丁本はお取り替え致します

ISBN978-4-8170-2225-7　　http://www.nichibou.co.jp/